132種超簡單的親子畫畫BOOK

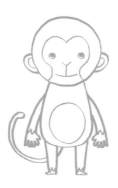

초간단 엄마 일러스트 : 아이가 원하는 그림을 가장 쉽게 그려주는 방법

智慧場Wisdom Factory◎著　劉成鐘◎畫　尹嘉玄◎譯

和小朋友一同進行幸福的繪畫吧！

前言

　　隨著逐漸成長，孩子會對世界充滿好奇，也開始認識身邊的事物，不過，有一項舉動總是會令父母感到困擾，就是小孩提出「幫我畫畫」的要求。一開始小朋友會先從貓咪、小狗等，較為熟悉的動物或者周遭容易接觸的事物開始，嚷嚷著要父母親畫給他。

　　對於說話、寫作尚未發展成熟的小孩而言，表現自己的想法與情感最親密且有效的方法便是畫畫，透過反覆練習不明型體的線條與形狀，接著就會漸漸開始描繪童話故事裡出現的小動物，以及周遭熟悉的物品。然而，對於握力不足或觀察力不足的小孩來說，畫出具體形體並不是一件簡單的事，常常會轉向爸爸媽媽尋求協助。

　　不過如果對於沒有什麼畫畫天分的父母，畫畫也是一件相當頭痛的事。遇到這種情況時，大人該如何是好呢？妳是否也曾對孩子說過「媽媽不會畫畫，你自己畫」，將畫本與色筆交還給他，匆匆離開；或者說出「老是要媽媽畫給你，你要自己畫啊」這種逃避現實的辯解？

　　這本書正是為了解決大人們的困擾所編製，書中收錄最受小孩喜歡的動物、大自然、植物、水果、水中生物、蔬菜、食物、人物，都是可以輕鬆跟著描繪的插畫範例。此外，還有提供邊畫邊與小孩交談的話題，不僅可以提升親子之間的親密感，還能從中學習到繪畫對象的背景知識。

　　比起丟下一句「自己畫畫看」，就將紙筆交由孩子，不如和小孩一同進行並討論關於描繪對象的各種知識，讓充滿好奇心的孩子在畫畫中自然的學習，想法也會變得更加寬闊。或許因為爸爸媽媽們的小小努力，就會塑造出截然不同的孩子。

　　期許這本書能為不擅於畫畫而感到羞愧，甚至認為畫畫是一件痛苦之事的大人們，成為一份溫暖貼心的禮物。

<div align="right">作者　智慧場 Wisdom Factory</div>

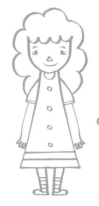

盡情享受畫畫的樂趣吧！

　　要能馬上畫出小孩突如其來的要求，並非一件容易的事情，即使是以繪畫為職業的人，也需要透過仔細觀察與反覆練習，才能夠畫出看似完整的圖畫，更別說對畫畫一竅不通的父母了，要能隨手畫出各種圖案，幾乎是不可能的任務。

　　本書裡收錄的插圖，是專門為自稱對「畫畫手殘」的大人們所設計。與其煩惱那些難以描繪的細節，不如掌握描繪對象的特徵著手進行，更能突顯整體輪廓。書裡還有許多聯想指導，像是老虎的鼻子是冰淇淋，獅子的鼻子是栗子等，這些連想可以幫助我們更能掌握描繪對象的形貌。

　　雖然已經充分站在父母親的立場，提供許多繪畫順序與技巧，但希望家長們要記得，書裡提供的技巧並非唯一的正確畫法，對於繪畫者來說，能夠隨心所欲的畫畫就是最佳的畫法，像與不像只是其次，因此，也不要因為畫不出與書中圖畫相同模樣而備感壓力，任何人都不可能與其他人畫出一模一樣的圖畫，包括我自己也是。

　　有些父母親可能會擔心，要是幫小孩畫，會不會阻礙了他們的創意，關於這點我想提醒各位家長，小孩並不會完全按照媽媽畫給他的圖照著畫，雖然一開始可能會先從模仿開始，但是當他漸漸得心應手後，就會按照自己想畫的方式、想填的顏色自由進行，甚至還會用大人都不曾想過的方式，畫出充滿創意的圖畫，「模仿是創意之母」，正好可以說明這種情況。或者，媽媽也可以握著小孩的手一同進行，小孩除了可以感受到與媽媽之間的親密感，也能克服自己不會畫畫的想法，重拾信心。

　　對於小孩來說，一幅好的圖畫並不關乎畫畫技巧有多精湛，只要是可以與小孩一起互動的圖畫就是好作品。換句話說，當你為小孩畫畫時，他會露出最開心的笑容，那便是世上最美麗的圖畫。誠心希望書中的插圖，可以成為您與寶貝兒女互動的契機。

<div align="right">插畫家　劉成鐘</div>

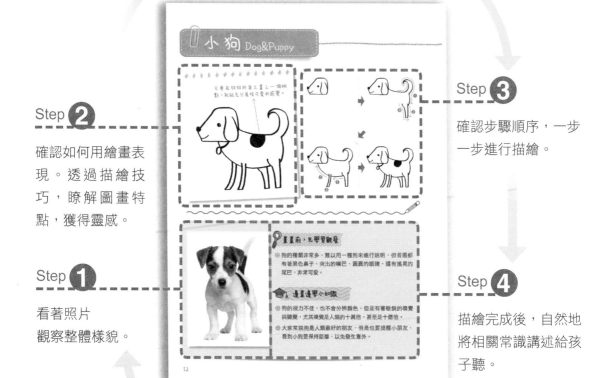

Step 2

確認如何用繪畫表現。透過描繪技巧，瞭解圖畫特點，獲得靈感。

Step 1

看著照片
觀察整體樣貌。

Step 3

確認步驟順序，一步一步進行描繪。

Step 4

描繪完成後，自然地將相關常識講述給孩子聽。

用以下方式與順序來使用這本書吧！

 找出小孩想要描繪的物品或動植物的照片，先觀察其整體樣貌。參考「畫畫前，先學習觀察」的內容，先瞭解該物體具有哪些外貌特徵，看著照片比對觀察，相信父母親也會發現自己過去不曾注意的細節。

 從完成圖裡標示的描繪技巧獲得靈感，並參考下方的描繪步驟，試著一步一步跟著畫畫看，即使是畫畫實力不強的人，也能充分模仿學習。只要投資一分鐘，不，三十秒就能見證到不同的結果。也可以抓住小孩的小手一同描繪。

 完成後，或者在繪畫的過程中，可以參考「邊畫邊學小知識」的內容，告訴孩子關於描繪對象的相關趣聞、原理等各方面的小知識。不一定僅限於畫畫時進行講解，也可以在和孩子一同出發去動物園或植物園前，或者回來後再做補充說明。

 協助孩子在最後完成的圖畫中填上色彩，可以參考照片上色，也可以讓小孩發揮想像力，盡情的填色。

目錄

海洋生物

水　果

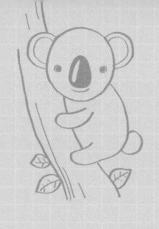
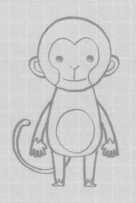

-Part1-

動物

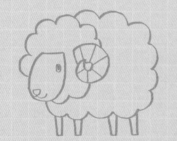

ANIMALS

a nim als

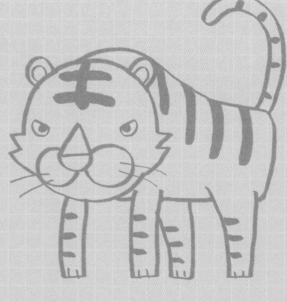

animals

小狗 Dog&Puppy

只要在狗狗的身上畫上一個斑點，就能充分展現可愛的感覺。

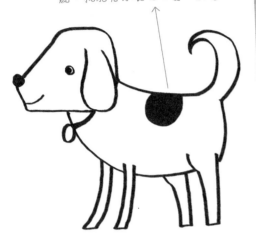

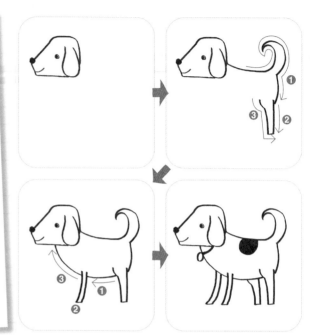

畫畫前，先學習觀察

- ⊕ 狗的種類非常多，難以用一種狗來進行說明，但普遍都有著黑色鼻子、突出的嘴巴、圓圓的眼睛，還有搖晃的尾巴，非常可愛。

邊畫邊學小知識

- ✪ 狗的視力不佳，也不會分辨顏色，但是有著敏銳的嗅覺與聽覺，尤其嗅覺是人類的十萬倍，甚至是十億倍。
- ✪ 大家常說狗是人類最好的朋友，但是也要提醒小朋友，看到小狗要保持距離，以免發生意外。

貓咪 Cat

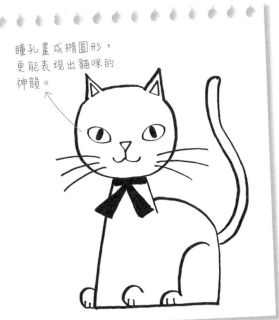

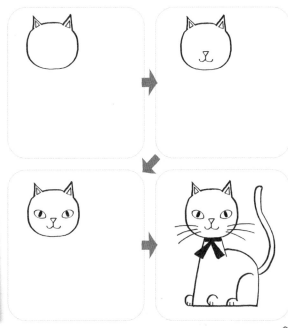

瞳孔畫成橢圓形，更能表現出貓咪的神韻。

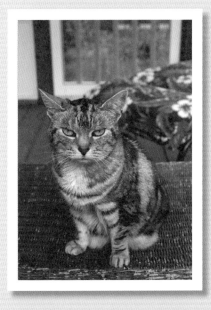

畫畫前，先學習觀察

⊕ 貓的頭圓圓的，有著長長的鬍鬚，眼睛又大又圓，耳朵是三角形，還有一條長長的尾巴。

邊畫邊學小知識

⊗ 貓咪洗臉的方式很特別，會在雙手（雙腳）上沾上口水，再塗抹擦拭全臉，甚至到尾巴都會依序清理，這是貓咪的本能動作，消除身上氣味來保護自己。

⊗ 獅子與老虎也屬於貓科動物，是貓的親戚。

長頸鹿 Gifaffe

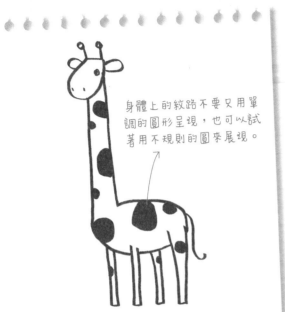

身體上的紋路不要只用單調的圓形呈現，也可以試著用不規則的圓來展現。

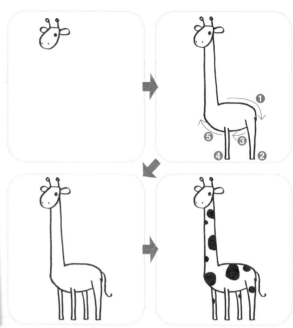

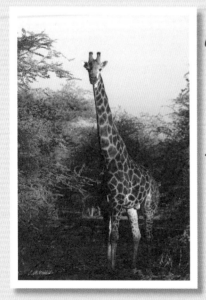

畫畫前，先學習觀察

⊕ 長頸鹿是很高的動物，有著長長的脖子，身體上還有著漂亮的斑點紋路，頭上則有突起的鹿角。

邊畫邊學小知識

☆ 有著長脖子的長頸鹿，晚上會如何睡覺呢？牠會站著睡，也會躺著睡，熟睡時還會將頭依靠在後腿下方喔！

☆ 長頸鹿的長脖子雖然有著先天優勢，讓牠可以輕鬆吃到高樹枝上的果實，但是當牠需要喝水或撿拾地面上的食物時，需要將前腿朝兩側張開，才能進行。

花鹿 Deer

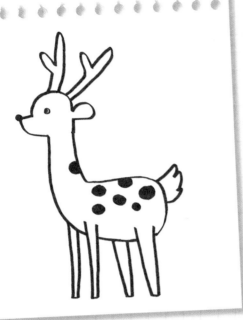

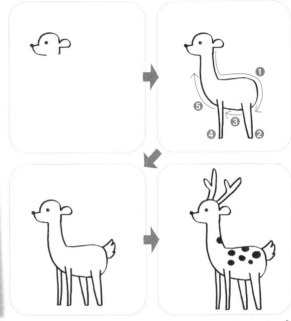

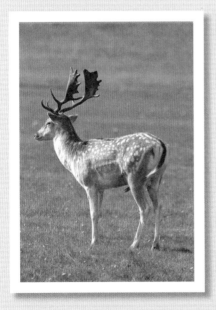

畫畫前，先學習觀察

✛ 身上有著小圓點的可愛花鹿，頭上華麗分叉的鹿角是一大特色。

邊畫邊學小知識

✪ 花鹿身上的漂亮小白點，是為了禦敵藏身用的保護色。

✪ 鹿角不僅美麗，對於人類身體健康也很有幫助，也是中醫藥材中所謂的「鹿茸」。

✪ 與花鹿長相相似的麋鹿，身體花色較為單調，頭上的鹿角形狀也較為簡單。

兔子 Rabbit

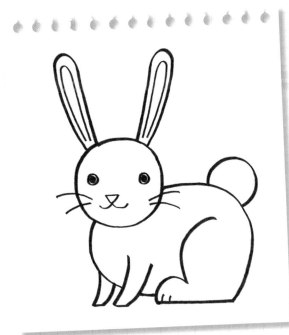

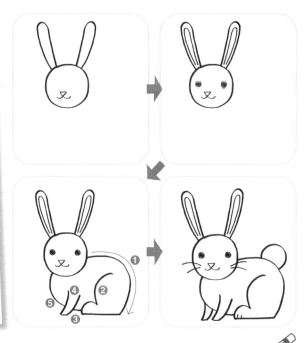

畫畫前，先學習觀察

⊕ 兔子有著長耳朵、短前腿與長後腿，嘴唇則是從鼻孔到嘴巴呈垂直線分開，可以自由開合。

邊畫邊學小知識

☆ 兔子的耳朵有很多微血管和神經，所以捕捉時不可以直接抓取牠的耳朵，而是要用輕捧其腹部或臀部再抱起。

☆ 兔子沒有汗腺，所以不會流汗，會利用牠長長的耳朵進行散熱。

小豬 Pig

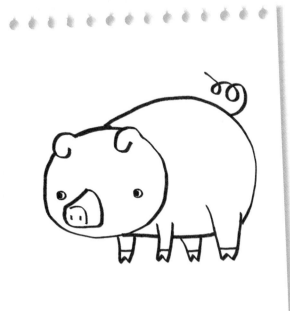

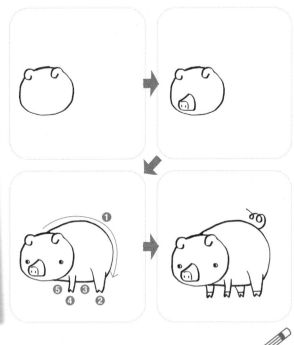

畫畫前，先學習觀察

⊕ 豬有著短短的尾巴與四肢，突出的嘴巴，以及扁平的鼻子和大大的鼻孔。

邊畫邊學小知識

✿ 豬的毛色有很多種，有白色、黑色、棕色、花色等等。

✿ 「三隻小豬」是大家耳熟能詳的童話故事，描述三隻小豬分別建造了草屋、木屋、磚屋三種不同形式的房子來對抗大野狼，藉此教育小朋友做事要用心、不要偷懶。

乳牛 Milk cow

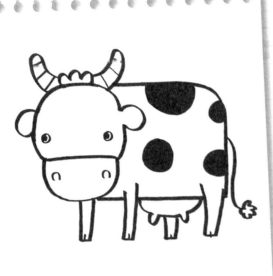

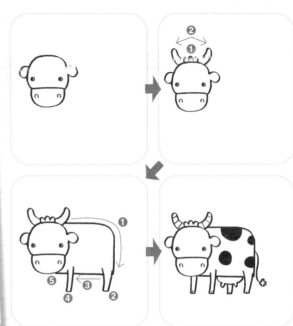

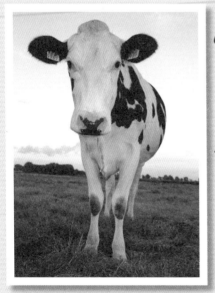

畫畫前，先學習觀察

⊕ 提供人類牛奶的乳牛，身上有著黑色可愛的斑點。乳牛的特徵是額頭很寬，鼻樑很長，身上還有短毛。

邊畫邊學小知識

⊛ 牛有四個胃，會先將草大略咀嚼後放入胃中，再重新將胃內的食物倒流回口腔內再次咀嚼，並吞回胃中反覆進行，像這樣的動物我們稱之為「反芻動物」。

⊛ 乳牛是專門為了生產牛奶而飼養的牛，產奶量比一般的母牛還要高。

綿羊 Sheep

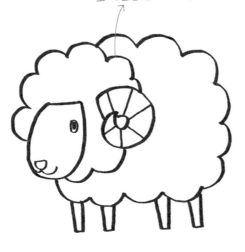

腹部與身體可以雲朵的方式
呈現圓鼓鼓的感覺。

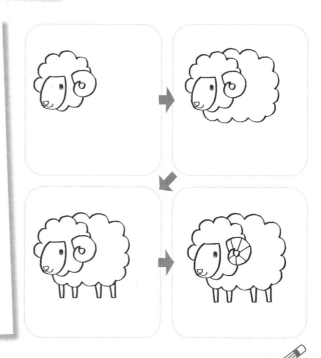

畫畫前，先學習觀察

⊕ 羊最大的特徵就是身上的長毛，以及朝後方捲曲的蝸牛狀羊角。

邊畫邊學小知識

✪ 據說在羊尚未被當作家禽飼養時，人類發現羊有著一定會「原路回走」的特性，於是便在野生羊群經過的地方埋伏等待，進行狩獵。

✪ 軟柔的羊毛具有保溫效果，成為極為保暖的衣服材料。

山羊 Goat

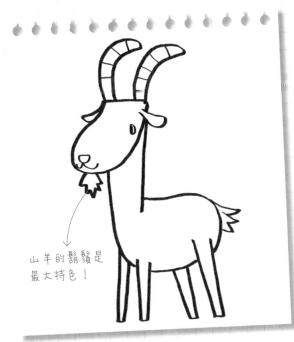

山羊的鬍鬚是
最大特色！

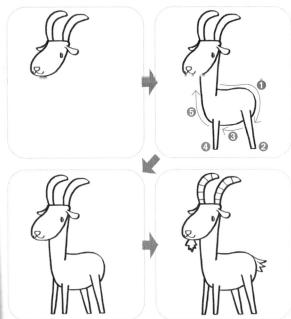

畫畫前，先學習觀察

⊕ 山羊與一般的羊長相相似，但是公山羊下巴處有著長鬍鬚，鼻尖有毛，比起一般的羊脖子較長，頭部也位於較高處。

邊畫邊學小知識

⊛ 有別於一般的羊吃平地的草，山羊喜歡攀爬在地勢較為險惡的地方，並吃樹葉或雜草維生。

⊛ 山羊比一般的羊性格活潑，是在嚴峻環境下也能生存的堅強動物。

狐狸 Fox

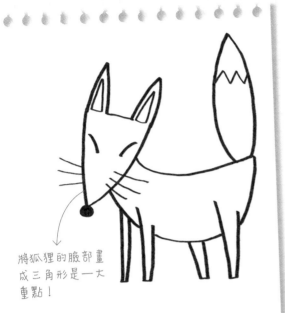

將狐狸的腋部畫成三角形是一大重點！

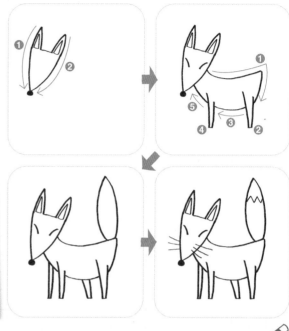

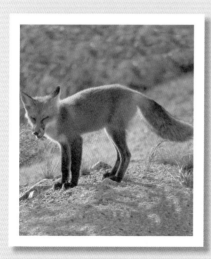

畫畫前，先學習觀察

⊕ 狐狸有著長長的身軀、短瘦的四肢、尖細的嘴巴、三角形大耳朵，而且尾巴比身體長，尾端呈現白色。

邊畫邊學小知識

✪ 狐狸與狗是親戚，同屬犬科動物，與野狼和狗有著相似的長相。

✪ 狐狸生性狡猾，常常用來比喻是奸詐陰沉的人。在許多童話故事裡，狐狸往往也是扮演著狡猾的角色。

野狼 Wolf

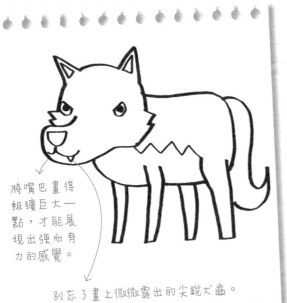

將嘴巴畫得粗獷巨大一點，才能展現出強而有力的感覺。

別忘了畫上微微露出的尖銳犬齒。

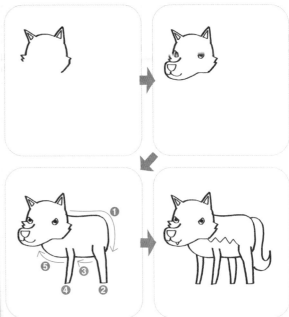

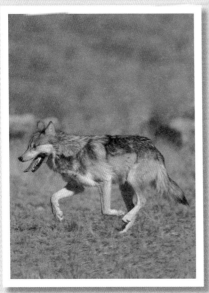

畫畫前，先學習觀察

⊕ 野狼與狗有著許多相似之處，但是野狼的眼睛比狗銳利，毛色也較暗沉。

邊畫邊學小知識

⊛ 野狼主要是夜行性動物，大聲嚎叫時，表示發現了獵人或者正在求偶。

⊛ 野狼的嚎叫聲往往讓人感到害怕，但是野狼其實很專情，只會鍾情於一隻母野狼，而且也很呵護小孩，是非常顧家的動物。

浣熊 Raccoon

先畫出輪廓範圍，
再填上黑色。

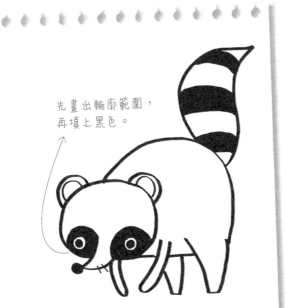

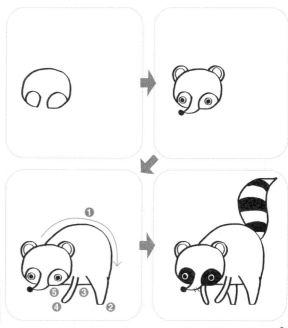

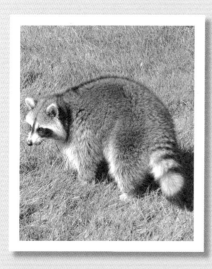

畫畫前，先學習觀察

⊕ 浣熊與狐狸長相有點相似，但是浣熊的耳朵較小且圓，尾巴也較為短粗。因四肢短小，所以感覺體型臃腫，眼睛下方呈現暗黑色，好像是黑眼圈。

邊畫邊學小知識

☺ 同屬犬科動物的浣熊，因身體比短小的四肢還要肥大，所以無法快速奔跑。

☺ 或許是因為浣熊遲鈍的外貌，常讓人誤以為牠們是愚笨的動物。

熊 Bear

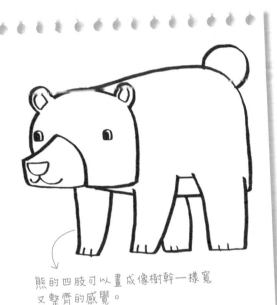

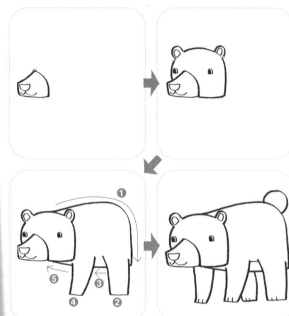

熊的四肢可以畫成像樹幹一樣寬又整齊的感覺。

畫畫前，先學習觀察

⊕ 熊的體型壯碩，四肢短粗，眼睛圓小，耳朵短而圓，有著平坦的腳掌。

邊畫邊學小知識

✿ 抬起前腳站立便足以撲倒其他動物，有著巨大的身軀，還有大如鉤子般的腳指甲，因此，熊擅長爬樹，也是補魚高手。

✿ 大多生存於寒帶地區，以肉食為主，冬天有冬眠的習慣。

熊 貓 Panda

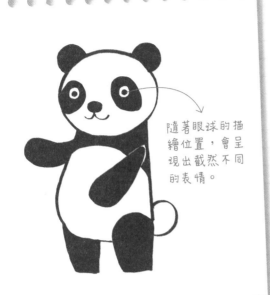

隨著眼球的描
繪位置，會呈
現出截然不同
的表情。

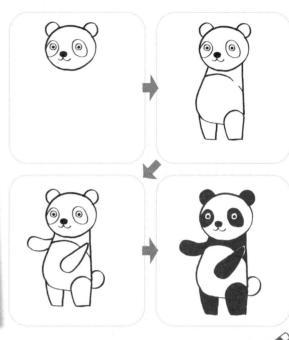

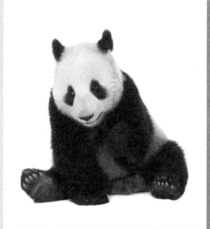

畫畫前，先學習觀察

⊕ 貓熊的臉則呈圓形，身上的毛是白色，眼周與雙肩、四肢、耳朵的毛是黑色，總給人可愛的印象。

邊畫邊學小知識

☆ 有別於可愛外型，貓熊的性格其實非常挑剔，經常獨處。

☆ 一天可以花上十至十二小時，吃掉十二點五公斤的竹子，是個名符其實的大胃王。除了吃飯的時間外，其他時間幾乎都會在樹上睡覺。

獅子 Lion

將眼睛畫成四方形，更容易
展現猛獸的風貌。

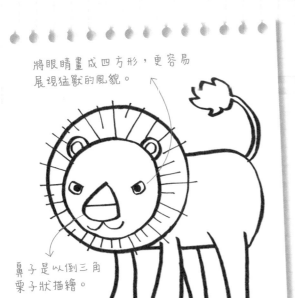

鼻子是以倒三角
栗子狀描繪。

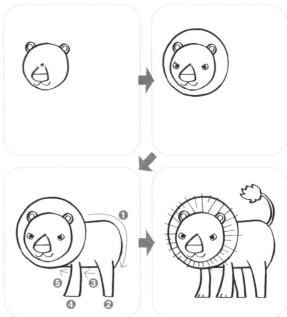

畫畫前，先學習觀察

✤ 獅子有「萬獸之王」的美稱，有著巨大的身體與健壯的
四肢，尾巴末端還有著一撮穗狀毛髮。嘴巴寬大，露有
犬齒，公獅的臉部周圍則有鬃毛。

邊畫邊學小知識

✤ 母獅主要負責狩獵，公獅則負責守護地盤，當獅群中一
部分的獅子出去追逐獵物時，其餘的獅子會躲在一處準
備進行突襲。

✤ 臉部周圍有著鬃毛的獅子為公獅，其帥氣的鬃毛主要是
為了吸引母獅。

老虎 Tiger

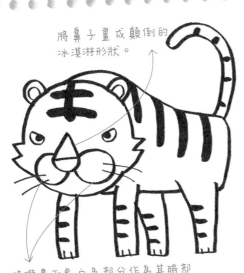

將鼻子畫成顛倒的
冰淇淋形狀。

將嘴邊兩處白色部分作為其臉部
特色，進行描繪。

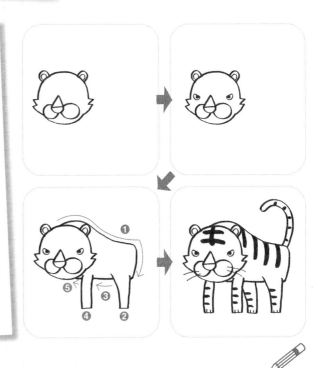

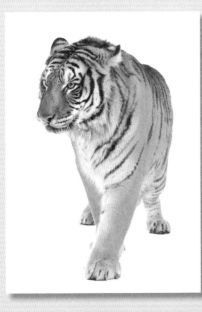

畫畫前，先學習觀察

⊕ 身上有著黑色條紋的帥氣老虎，體型偏長，四肢相對較
短，鼻子與嘴角的幅度不寬。

邊畫邊學小知識

⊛ 老虎有著強而有力的犬齒和腳拇指指甲，平常會將指甲
藏在指肉裡，狩獵時才將爪子外露使用。

⊛ 老虎為肉食性動物，也是體型最大的貓科動物。

袋鼠 Kangroo

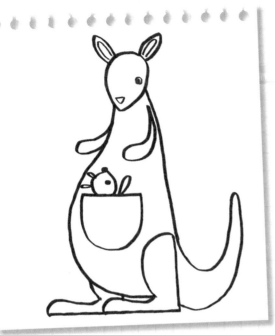

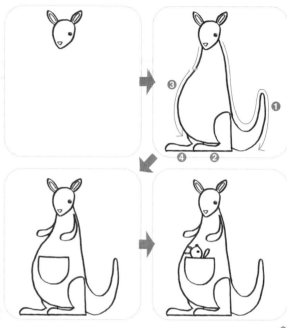

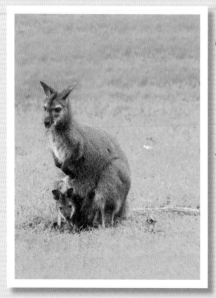

畫畫前，先學習觀察

⊕ 說到袋鼠，第一個想到的就是下腹部可以裝小袋鼠的袋子，牠們的前腿非常短，後腿非常健壯，有著一條長長的尾巴。

邊畫邊學小知識

⊛ 袋鼠的後腿非常有力，因此，需要快速移動時會用兩隻後腿跳躍移動。最高可以跳起十三公尺，具有驚人的跳躍力。

⊛ 袋鼠那條長而有力的尾巴，在跳躍時會協助維持身體平衡，休息時則與後腿一同支撐身體。

無尾熊 Koala

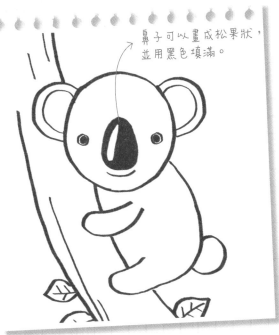

鼻子可以畫成松果狀，並用黑色填滿。

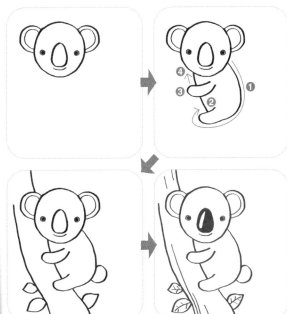

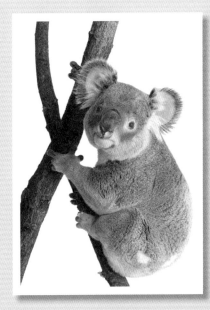

畫畫前，先學習觀察

⊕ 可愛的無尾熊有著平坦的臉、大鼻子、小眼睛，以及毛茸茸的圓形大耳朵。相對來說四肢較長，腳也偏大，尾巴則非常短。

邊畫邊學小知識

✪ 無尾熊主要居住在澳洲，通常一天會睡二十小時，其餘時間則是吃東西或休息，是極為慵懶的動物。

✪ 無尾熊最喜歡的食物是尤加利樹，白天通常會坐在樹枝上休息，晚上則緩慢移動吃著尤加利樹的樹葉或嫩芽。

猴子 Monkey

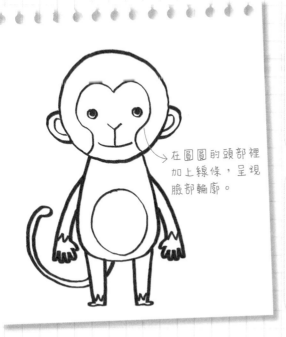

在圓圓的頭部裡加上線條，呈現腋部輪廓。

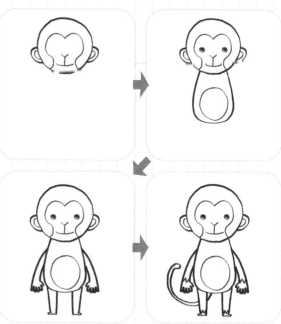

畫畫前，先學習觀察

⊕ 猴子的耳朵是圓形，有著可以懸掛在樹上的尾巴，除此之外，他們的腳為了可以抓住樹枝或抓取食物，所以大拇指是朝向其他四根指頭的，肚子的毛色也較為明亮。

邊畫邊學小知識

✪ 猴子喜歡吃香蕉，像人類一樣可以用手抓取物品與食物。
✪ 猴子為雜食性動物，大部分以植物為主要食物。

猿猴　｜　大猩猩 Gorilla

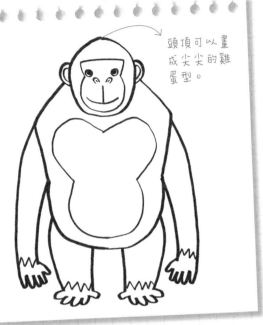

頭頂可以畫成尖尖的雞蛋型。

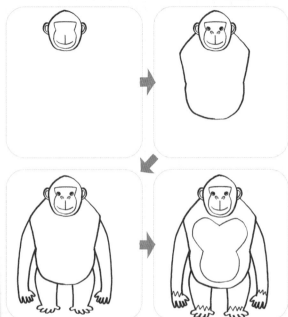

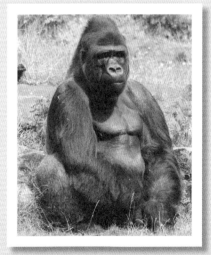

沒有尾巴的大猩猩、紅毛猩猩與黑猩猩，因為與人類長相相似而被稱之為「猿猴」。

畫畫前，先學習觀察

✛ 大猩猩在三種猿猴（大猩猩、紅毛猩猩、黑猩猩）中體型最大、臉部最平坦、鼻孔最大，有著寬大肩膀與胸膛。

邊畫邊學小知識

✪ 大猩猩一旦生氣，就會出現用手搥胸的動作，所以容易被認為生性兇猛，但其實牠是非常溫馴的動物。

猿猴 紅毛猩猩 Orangutan

長毛可以畫成像是草原上的小草。

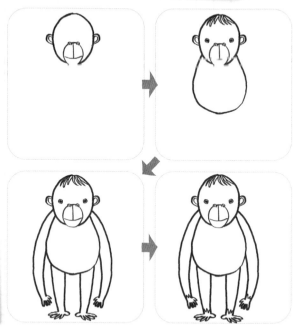

畫畫前，先學習觀察

⊕ 紅毛猩猩的體型介於大猩猩與黑猩猩之間，有著紅褐色的長毛，手臂非常長。

邊畫邊學小知識

✪ 紅毛猩猩因為有著長長的手臂，所以通常都是攀爬於樹木之間，很少在地面上行動，此外，不會群居而生，除了照養小孩時會與寶寶相處在一起外，其餘時間都是獨自生活。

✪ 成熟期的公紅毛猩猩，肥大的雙頰是一大特色。

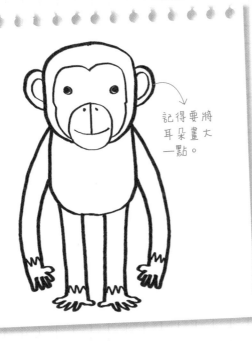

記得要將
耳朵畫大
一點。

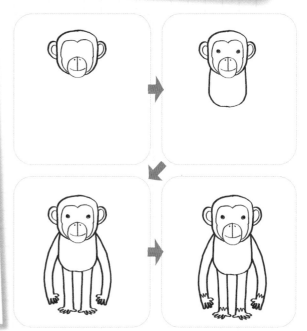

畫畫前，先學習觀察

⊕ 黑猩猩是三種猿猴中體型最小的，最大特徵就是位於頭部高處的耳朵，大又圓。

邊畫邊學小知識

⊛ 黑猩猩喜歡群居而生，排斥其他外來者。

⊛ 睡覺時會在樹上用樹枝築巢而睡。

31

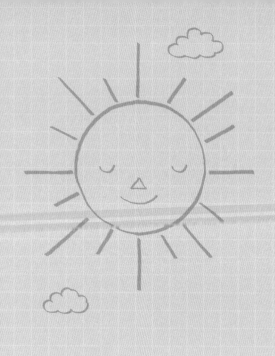

nature

nature

nature

-Part2-
大自然

NATURE

nature

nature

太陽 Sun

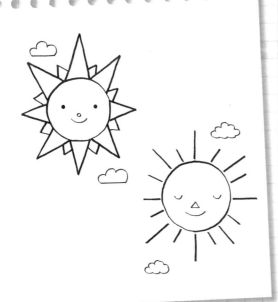

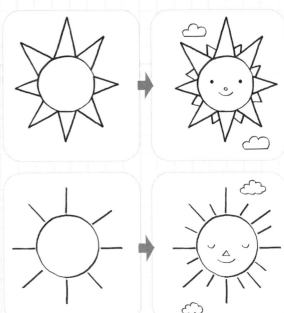

畫畫前，先學習觀察

⊕ 太陽如果透過特殊望遠鏡或玻璃紙觀看，會呈圓球形，但是遠遠看會呈現光芒四射的樣子，因此，可以用不同的放射形狀進行描繪。

邊畫邊學小知識

⊛ 觀察太陽時，不可以用肉眼觀看。除了因為陽光太耀眼，無法直視外，如果在沒有配戴保護眼鏡的情況下直視太陽，會導致眼睛受傷。

⊛ 如果失去太陽的能量，地球上的生物便無法生存。因此，太陽對於人類來說，是非常重要的自然元素。

月亮 Moon，星星 Moon

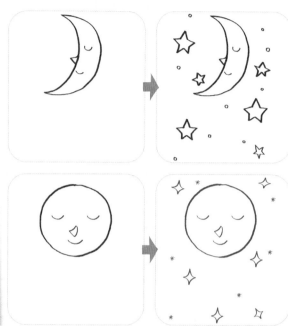

🔍 **畫畫前，先學習觀察**

⊕ 月亮的形狀每天都不一樣，從彎彎細細的眉月，到只有一半的弦月，以及整顆月亮的滿月，不停依序變換。

🎓 **邊畫邊學小知識**

✪ 在燈火通明的大城市裡，很難看見滿天星星，不過在光線稀少的鄉下地區，就可以看見明亮閃爍的月亮與星星。

✪ 月亮不會自行發光，需要透過太陽反射才會被我們看見；而星星則是像太陽一樣燃燒著熊熊烈火。

雲 朵 Cloud

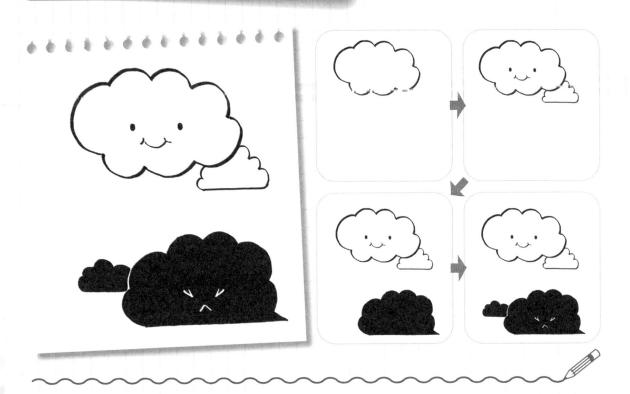

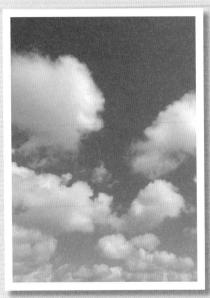

畫畫前，先學習觀察

◉ 雲朵有著各種不同樣貌，晴天時在藍天上呈現捲雲；烏雲密布且在空中非常低沉的話，則是快要下雨的徵兆。

邊畫邊學小知識

◉ 雲朵是由地表蒸發的水蒸氣上升到空中，形成小水珠或小冰塊聚集而成。當雲團越來越重時就會變成灰色，最後成為雨水落下。

彩虹 Rainbow

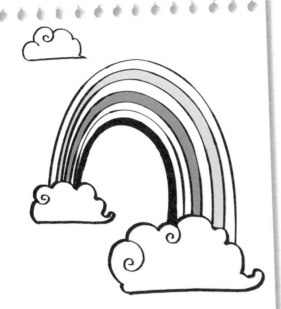

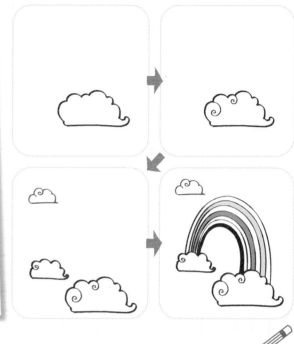

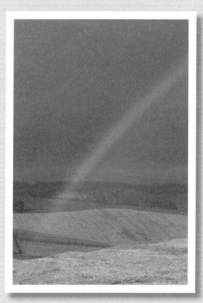

畫畫前，先學習觀察

⊕ 雨過天晴經常可以看見的彩虹，是以紅、橙、黃、綠、藍、靛、紫、七種顏色依序排列，並呈拱橋狀。

邊畫邊學小知識

☆ 彩虹是因為空中飄散的水氣遇到太陽光線折射所產生，通常可以在雨過天晴之後，在太陽所在位置的反方向看見它的蹤跡。

☆ 彩虹原本是圓形，但是因為地表的阻擋，使我們只能看見半圓形的彩虹。

山 Mountain

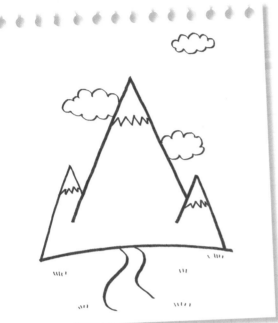

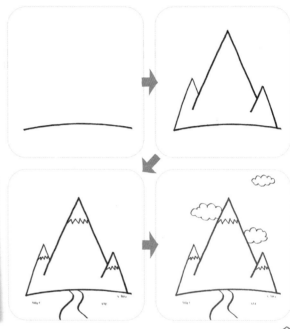

畫畫前，先學習觀察

⊕ 山巒大多會前後交疊成好幾層，非常壯觀。

邊畫邊學小知識

⊛ 世界上最高的山是阿爾卑斯山，海拔超過八千八百四十公尺，是一座非常高的山。

⊛ 許多登山家都會把挑戰世界第一高峰作為目標。第一位登上阿爾卑斯山的人是紐西蘭探險家艾德蒙‧希拉里（Edmund Percival Hillary）。

海浪 Wave

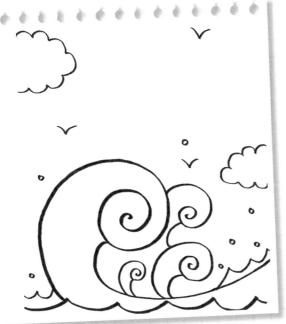

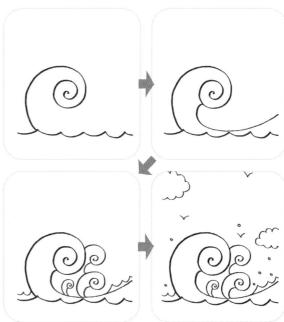

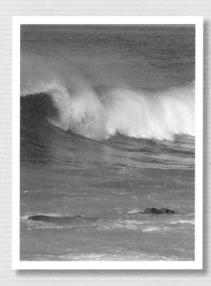

湖泊 Lake

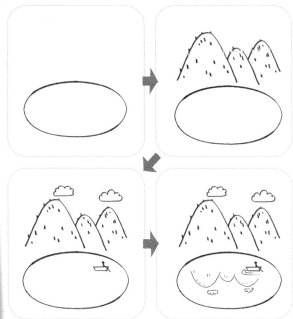

畫畫前，先學習觀察

⊕ 有時在童話故事裡會有怪物出現的湖泊，其實是指地表凹陷處有積水的地方。因此，湖泊周圍都會有森林或山巒環繞。

邊畫邊學小知識

⊛ 世界最大的湖泊是裏海，有著湖水的樣貌，水質卻有鹹度，與海水有相似的特徵。

⊛ 世界最深的湖泊，是位在俄羅斯西伯利亞東南方的貝加爾湖。

閃電 Lightning

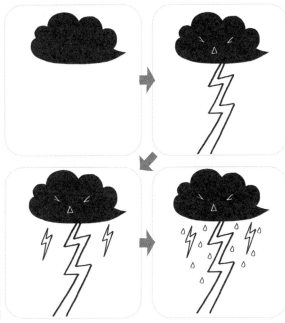

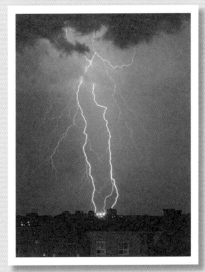

畫畫前，先學習觀察

☉ 天空會出現一道光亮裂痕，劃破天際。要畫閃電時，可以試著用鋸齒形狀的方式畫出一條長長光束。

邊畫邊學小知識

☉ 雨天如果看到一道閃電閃過，接下來就會聽見轟隆隆的雷聲。

☉ 閃電與打雷是因為與雲朵中的小水珠以及小冰塊磨擦所產生，但因光線速度比聲音速度快，所以才會先看到閃電，後聽到打雷聲。

島嶼 Island

椰子樹的樹葉可以先畫出中間線，再描繪樹葉輪廓會比較簡單。

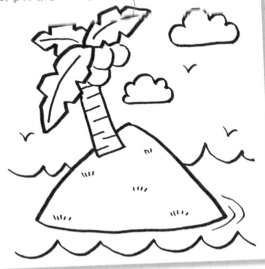

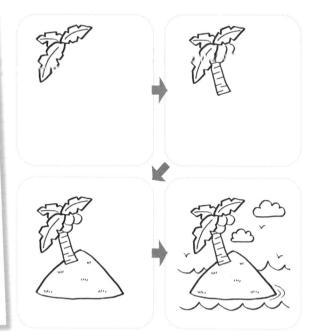

畫畫前，先學習觀察

✚ 島嶼是指四周被海水環繞的一塊陸地，因此，在進行島嶼描繪時，記得要突顯週遭是海水的景象。

邊畫邊學小知識

✪ 因火山爆發而產生的島嶼中，最知名的島嶼之一就是加拉巴哥群島，上面有著象龜、蜥蜴、企鵝等稀有動物。

✪ 除了台灣，我們熟悉的夏威夷、臨近的日本或菲律賓也都是島嶼國家。

雪人 Snowman

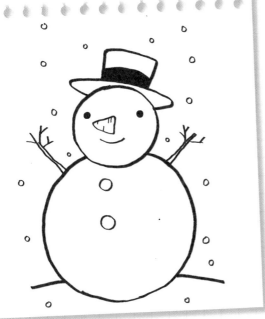

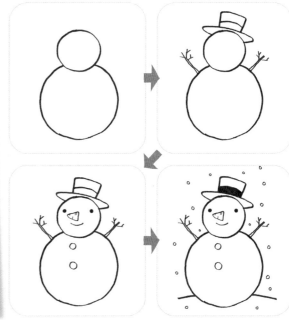

畫畫前，先學習觀察

✚ 雪人是由兩三顆大型雪球堆疊而成的人形，並利用各種道具做成眼睛、鼻子、嘴巴，也可為它戴上帽子、圍巾等，依照自己的想法布置。

邊畫邊學小知識

✪ 雪是水汽在零度以下所凝結成的白色結晶，氣溫低時，落到地面仍是白色結晶，就是下雪。

✪ 堆雪人時，如果想要提升雪的凝聚力，就需要有濕氣，所以在比較溫暖的天氣裡，稍微融化的雪會更容易堆成雪人。

plants

plants

plants

-Part3-
植物

PLANTS

plants

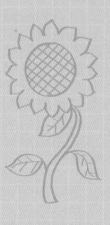

plants

玫瑰 Rose

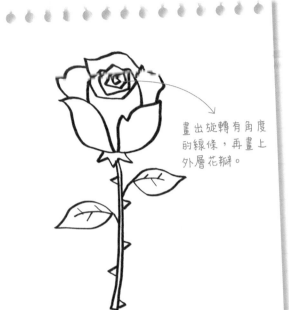

畫出旋轉有角度
的線條,再畫上
外層花瓣。

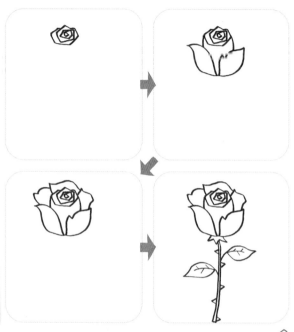

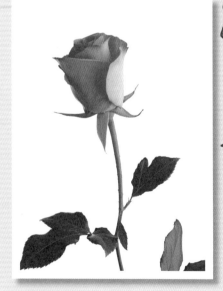

畫畫前,先學習觀察

⊕ 玫瑰花具有香氣,花瓣呈一片片交疊狀,花瓣的邊緣處
還會有著稍微乾枯的狀態,花梗上則有著尖尖的小刺。

邊畫邊學小知識

✦ 在眾多花種中,玫瑰花是最常被用作香水材料的花朵,
可見其香味極佳。但是在觸摸花梗時,記得要特別小心
它的刺。

✦ 玫瑰為英國的國花,是英國王室從古至今都很喜歡的花
朵。通常花開季是從五月開始,六月盛開。

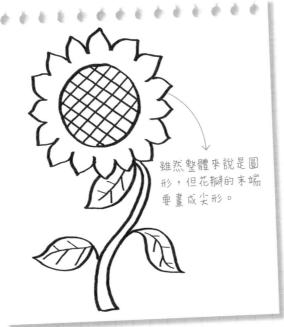

雖然整體來說是圓形，但花瓣的末端要畫成尖形。

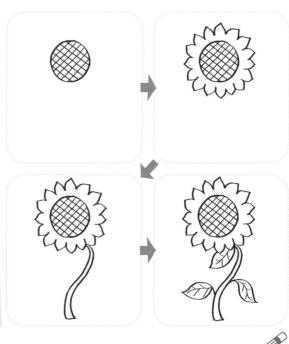

畫畫前，先學習觀察

✛ 一根莖幹上只會長出一朵向日葵，花朵外圍是由數片黃色舌狀花瓣環繞而成。

邊畫邊學小知識

✪ 向日葵的名稱是來自花朵成長時，會面向太陽所在位置由東轉向西，又叫做「太陽花」。

✪ 中間密密麻麻的筒狀花雖然看不清楚是花朵，但是一個個拆下來看的話會發現，垂吊的形狀只有尾端可以看見微張的花瓣，而這些花成熟後會結出果實。

鬱金香 Tulip

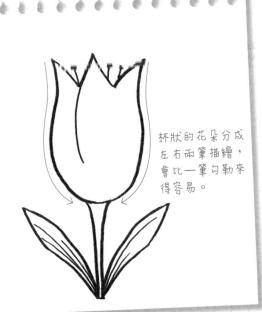

杯狀的花朵分成左右兩筆描繪，會比一筆勾勒來得容易。

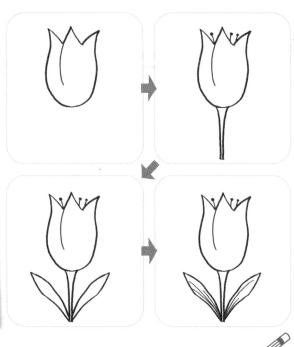

畫畫前，先學習觀察

⊕ 鬱金香的花形是杯子狀，頂端微開的形狀也很像王冠。

邊畫邊學小知識

✪ 與百合花是親戚的鬱金香，是秋天種植、春天開花的植物，因此，一定要經歷嚴寒的冬天，才能看見美麗盛開的花朵。

✪ 有紅、黃、紫等各種顏色，也是荷蘭的國花。

波斯菊 Cosmos

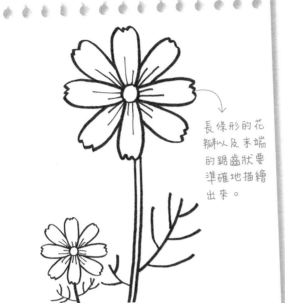

長條形的花瓣以及末端的鋸齒狀要準確地描繪出來。

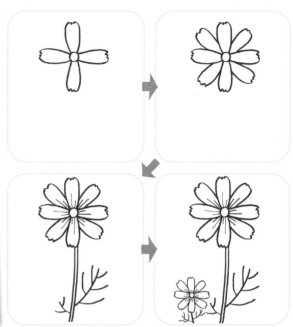

畫畫前，先學習觀察

✛ 波斯菊的花瓣末端呈鋸齒狀，有著細細的直條紋。

邊畫邊學小知識

✪ 波斯菊是秋天最具代表性的花朵，其原產地是墨西哥，只要是太陽容易照射到的地方，就很容易生長。

✪ 在公園或路邊都能看見波斯菊的身影，雖然花梗很細，但充滿彈性，儘管風吹也不易斷，葉子也因為細窄，不會輕易掉落。

康乃馨 Carnation

複雜的康乃馨花有著短小的花瓣,並於末端畫成鋸齒狀,將每一片花瓣排列描繪。

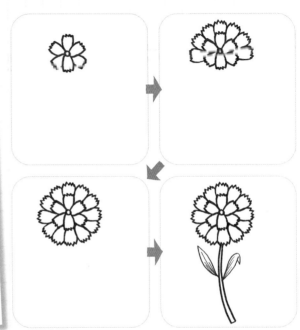

畫畫前,先學習觀察

⊕ 康乃馨是由多片花瓣交疊而成,花瓣呈皺褶狀,末端為鋸齒狀。葉子則是細窄形,末端呈尖狀。

邊畫邊學小知識

⊛ 康乃馨是象徵「尊敬」與「愛」的花朵,向老師或父母親表達謝意時可以送康乃馨。

⊛ 據說聖母瑪莉亞看見被綁在十字架上的耶穌後,流下的眼淚掉落在地,並開成了花朵,因此康乃馨也象徵著父母親的恩惠。

蒲公英 Dandelion

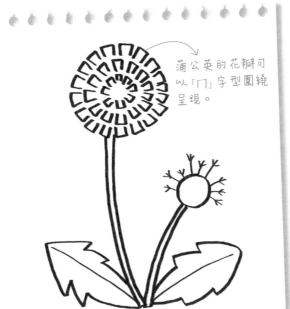

蒲公英的花瓣可以「门」字型圍繞呈現。

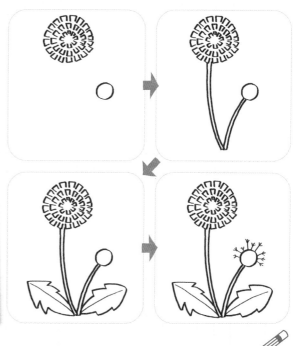

畫畫前，先學習觀察

☺ 蒲公英是由細長花瓣組成，葉子是從最底部長出，呈箭頭狀向兩側延伸，且邊緣是鋸齒狀。

邊畫邊學小知識

☺ 花謝後長出的蒲公英種子，有著白色細長的毛鬚。

☺ 風吹時這些毛鬚會像羽毛一樣輕輕隨風四散，種子飄落地面後，就會在該處落地生根重新生長。

連翹花 Forsythia

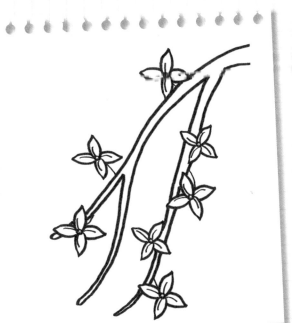

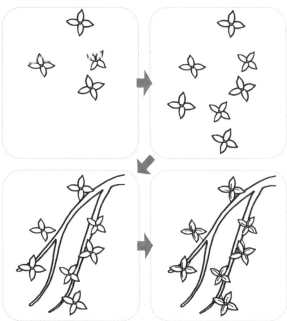

⊕ 連翹花是沿著細長樹枝生長，花朵分成四瓣，像是星星狀的花形。

邊畫邊學小知識

⊛ 使春天變得更加繽紛的黃色連翹花，盛開在早春時分，比葉子先開，無論在何處都能生長。

⊛ 連翹花會聚集一至三朵左右一同開花，因為長而向下延伸的樹枝，通常會種植在圍欄上。

木槿 Rose of Sharon

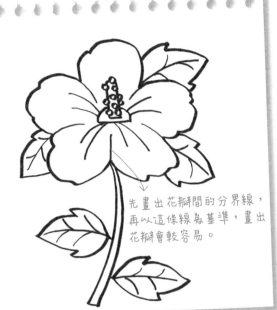

先畫出花瓣間的分界線，再以這條線為基準，畫出花瓣會較容易。

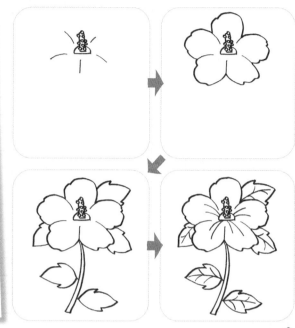

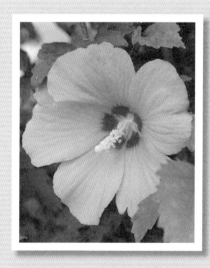

畫畫前，先學習觀察

☺ 木槿的花瓣底部顏色較深，且有明顯線條向外延伸，中間還有一條長形的雄蕊與雌蕊。

邊畫邊學小知識

☆ 木槿在七至八月大約長達一百天的時間，花朵會一朵接一朵不停的盛開，因此又被稱作是「無窮花」。

☆ 木槿是韓國的國花，在北美有「沙漠玫瑰」的別稱。

百合 Lily

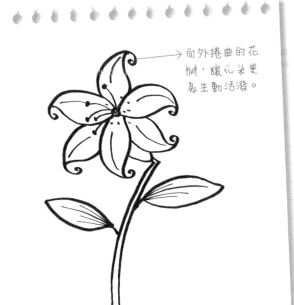

→ 向外捲曲的花
蕊，讓花朵更
為生動活潑。

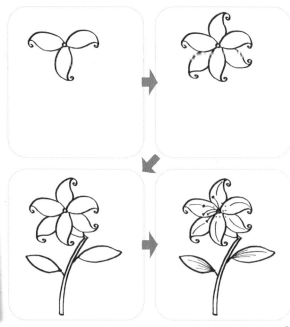

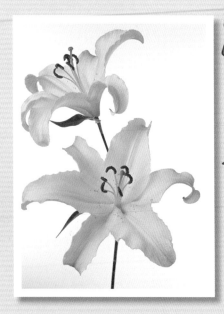

畫畫前，先學習觀察

✣ 百合花的外型是呈圓錐狀或喇叭狀，分成六片花瓣，且
花瓣末端向外捲曲成圓弧形。

邊畫邊學小知識

✪ 象徵純潔的百合花，分別有喇叭形、圓錐形、杯形、鐘
形等各種不同品種。

✪ 通常會生長在沒有太陽直射的森林裡或樹蔭下，多數都
有著香氣，只有少數品種是沒有香味的。

菊花 Chrysanthemum

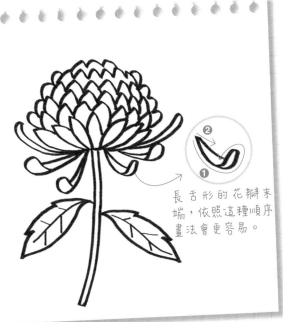

長舌形的花瓣末端，依照這種順序畫法會更容易。

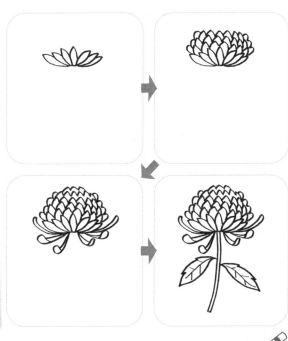

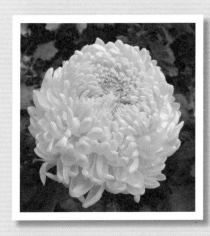

畫畫前，先學習觀察

⊕ 雖然菊花的花朵形狀因品種而異，不過一般常見的菊花，是由數十片舌狀花瓣重疊而成。

邊畫邊學小知識

✪ 散發清新芳香的菊花，常被用來製作成菊花茶飲用。

✪ 向日葵、蒲公英、波斯菊都屬於菊花科的植物，可以仔細比較這些花的形體，也是培養觀察力的一種方式。

三色堇 Pansy

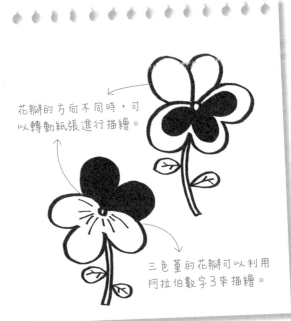

花瓣的方向不同時，可以轉動紙張進行描繪。

三色堇的花瓣可以利用阿拉伯數字3來描繪。

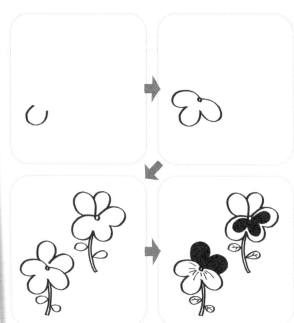

畫畫前，先學習觀察

✦ 三色堇是由五片花瓣組成一朵花，通常上方的兩片花瓣不會有紋路，下方的三片花瓣則有著紋路。

邊畫邊學小知識

✦ 三色堇的名稱是來自法文的「思考（Penser）」，花朵形狀容易讓人聯想到正在思考的人，是不是很有趣呢？

✦ 學校或街道旁的花圃中經常可見的三色堇，正確學名是三色紫羅蘭，三色堇屬於堇菜科植物。

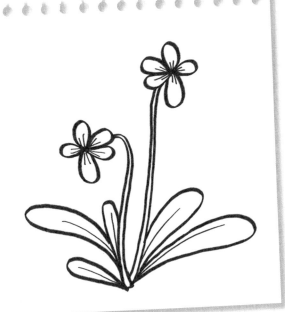

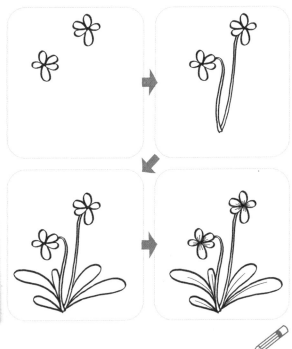

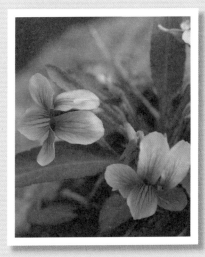

🔍 畫畫前，先學習觀察

⊕ 紫羅蘭是由五片花瓣以螺旋形狀呈現，位於最下方的花瓣面積最大。

🎓 邊畫邊學小知識

⊛ 紫羅蘭是由螞蟻幫忙散播種子繁殖，只要有紫羅蘭的地方就一定會有螞蟻窩，不妨試著找尋看看。據說紫羅蘭也是拿破崙非常喜愛的花朵。

⊛ 紫羅蘭色彩豐富、具有香味，也是花藝布置經常使用的花材。

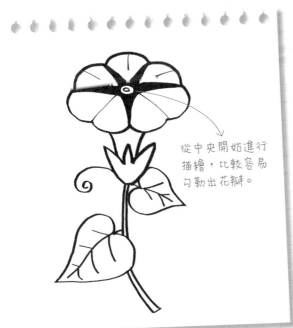

從中央開始進行
描繪，比較容易
勾勒出花瓣。

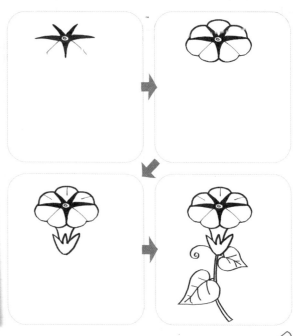

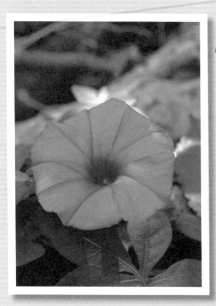

畫畫前，先學習觀察

⊕ 牽牛花的花瓣末端面積越來越大，呈喇叭狀，令人聯想到演奏樂器小喇叭。

邊畫邊學小知識

✿ 牽牛花從清晨開始會逐漸開花，到了早上九點就會完全盛開；到了下午，則會因為花瓣上的水氣都被太陽蒸發，漸漸枯萎收縮。

✿ 牽牛花是纏繞植物，藤蔓上因為有著粗糙的細毛，所以不會滑落。

蘭花 Orchid

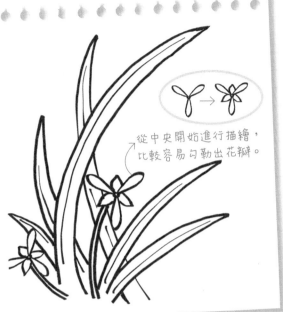

從中央開始進行描繪，
比較容易勾勒出花瓣。

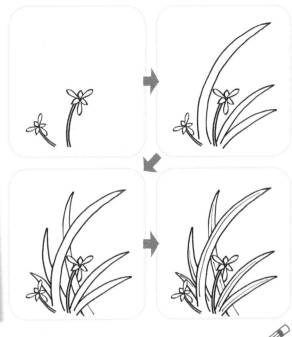

畫畫前，先學習觀察

☉ 蘭花的葉子非常細長，長而延伸的樣子令人印象深刻。
花朵左右對稱，花瓣與花萼各三瓣。

邊畫邊學小知識

☿ 蘭花開在人煙稀少的山谷中，淡淡的香氣可以飄散至遠
處，因此，自古以來蘭花就是象徵著純真與高尚氣節。
古人為了期許自己也能有這樣的氣節，經常描繪蘭花圖
來做擺飾。

☿ 蘭花的三片花瓣中，有一片較為特殊，呈嘴唇狀。

松樹 Pine

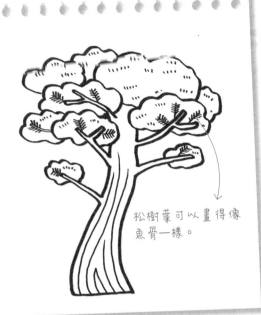

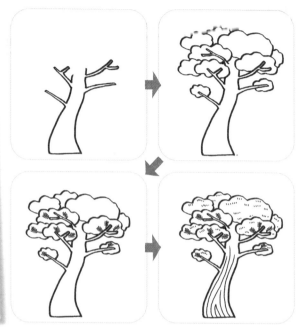

松樹葉可以畫得像魚骨一樣。

畫畫前，先學習觀察

⊕ 四季鮮綠的松樹，有著針狀像鑷子一樣兩片黏在一起的樹葉。

邊畫邊學小知識

✪ 松樹是透過風吹繁殖，因此，到了春天可以看見松樹花裡飄散而出的花粉乘風而飛。

✪ 松樹是壽命很長的樹木，從古至今就是與海、山、水、石、雲、不老草、龜、鶴、鹿同為十長生之一，是象徵長壽的樹木。

銀杏樹 Ginkgo

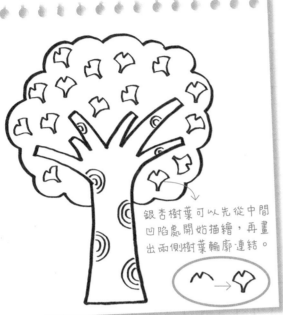

銀杏樹葉可以先從中間凹陷處開始描繪，再畫出兩側樹葉輪廓連結。

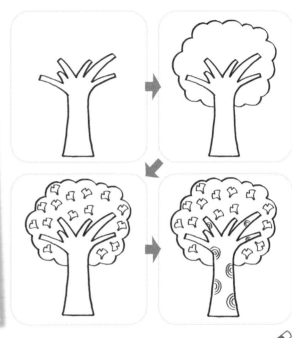

畫畫前，先學習觀察

⊕ 銀杏樹的葉子在長樹枝上會一片一片長出，短樹枝上則以三至五片左右的方式聚集生長，葉片呈扇形。

邊畫邊學小知識

✹ 銀杏樹的果實銀杏雖然有著難聞的氣味，卻也有著殺蟲的成分，因此，將銀杏葉當作書籤夾在書中，就不會被蟲蛀。

✹ 銀杏樹的壽命可達三千年以上，因此又被稱為植物界的「活化石」。

楓樹 Maple

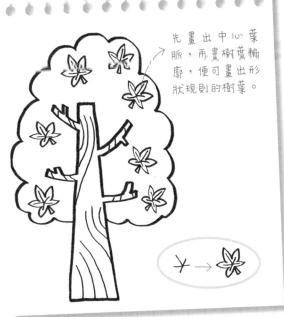

先畫出中心葉脈，再畫樹葉輪廓，便可畫出形狀規則的樹葉。

ᕁ → 🍁

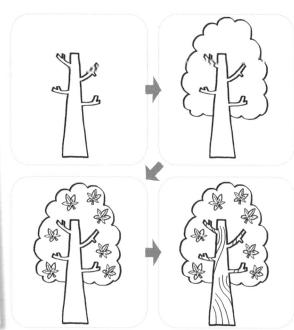

畫畫前，先學習觀察

⊕ 到了秋天就會染成一片通紅的楓樹，一片葉子上分成五至七個叉不等，末端呈尖狀。

邊畫邊學小知識

✪ 楓樹的汁液有著甜味，因此也被用作楓糖使用，從樹木萃取的汁液經過加熱熬煮後，甜度會更濃，也就是我們用來淋在鬆餅上的楓糖。

✪ 楓葉末端有大鋸齒，旁邊還會不停長出細鋸齒，呈重疊鋸齒狀。

fruits

FRUITS

fruits

fruits

西瓜 Watermelon

紋路可用粗線條
畫成鋸齒狀。

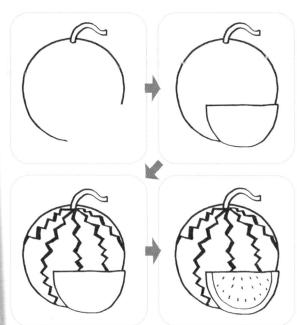

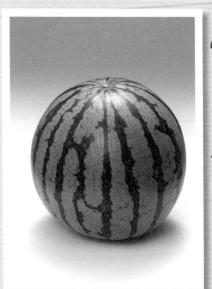

畫畫前，先學習觀察

✤ 清涼消暑的西瓜呈圓形球體狀，上端有著像豬尾巴一樣
捲曲的蒂頭。西瓜的表皮是以綠色為基底，並有著黑色
波浪狀紋路。

邊畫邊學小知識

✿ 西瓜並非生長在樹上，而是在田地裡像藤蔓一樣沿著地
面生長。

✿ 挑選紋路深且鮮明、蒂頭上有著許多細毛的才新鮮。

草莓 Strawberry

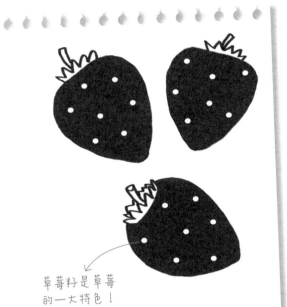

草莓籽是草莓的一大特色！

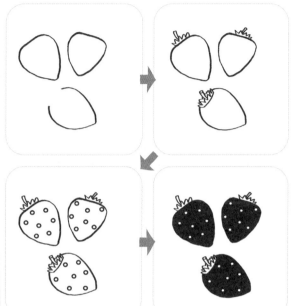

畫畫前，先學習觀察

⊕ 酸甜的草莓，表面有著許多像雀斑一樣的小點。

邊畫邊學小知識

⊛ 草莓表面的無數個小點是草莓籽，一顆草莓大約有兩百多個草莓籽。

⊛ 草莓含有豐富的維他命和礦物質，營養價值很高。

柳橙 Orange

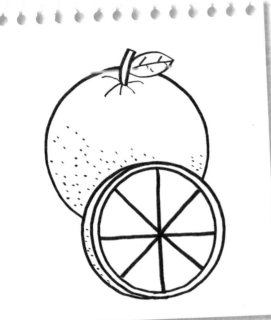

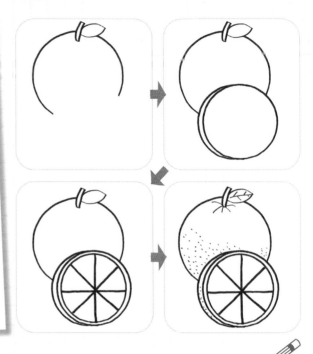

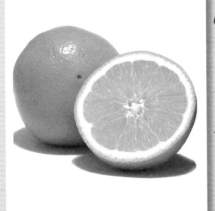

畫畫前，先學習觀察

⊕ 柳橙的表面並不平滑，有著坑坑巴巴的小洞。柳橙剖半呈現出果肉的樣子很漂亮，可以試著描繪剖半圖。

邊畫邊學小知識

⊗ 香蕉是摘下後仍會繼續熟成的水果，因此必須在完全熟透前提早摘下販售，不過，柳橙是只要摘下後就不會再繼續熟成的水果。

⊗ 空腹或飯前應盡量避免吃柳橙，以免傷胃。

香蕉 Banana

畫上可以輕鬆剝掉香蕉皮的線條,增加真實感。

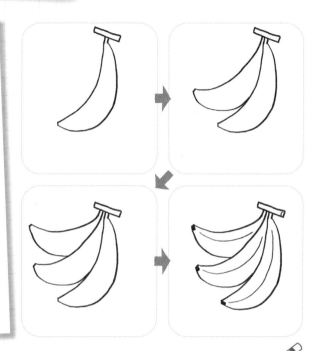

⊕ 長條形的香蕉有著像船隻的形狀,上端則有蒂頭。

邊畫邊學小知識

⊛ 含有豐富的膳食纖維,可促進腸胃蠕動、幫助排便。

⊛ 香蕉皮內側白色面有著使牙齒潔白的成分,因此,只要用香蕉皮磨擦牙齒,便有美白的效果。

67

蘋果 Apple

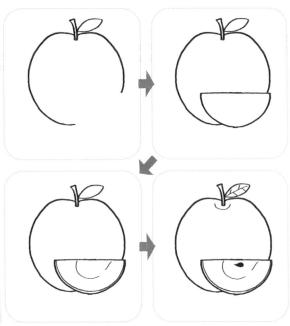

畫畫前,先學習觀察

⊛ 香甜可口的蘋果呈圓形球體狀,上端有著凹洞,並長有蒂頭。

邊畫邊學小知識

⊛ 蘋果的種類非常多,全世界大約有七千種。

⊛ 一株蘋果樹上可以結出四百多顆蘋果。

⊛ 蘋果生長在陽光充足、雨量稀少、氣溫差距大的地方。

鳳梨 Pineapple

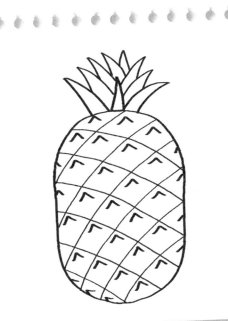

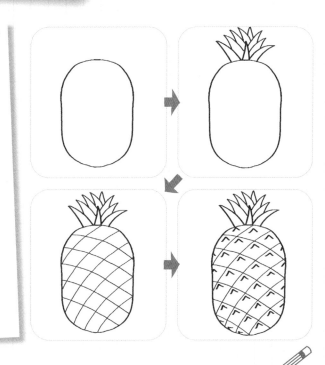

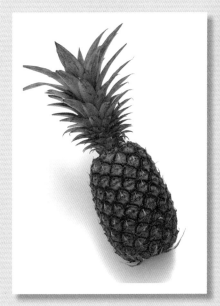

畫畫前，先學習觀察

✛ 鳳梨的果肉呈魚鱗狀，並且被粗糙尖銳的表皮包覆。上端有著銳利的葉子，向外擴散。

邊畫邊學小知識

✪ 一根枝幹只會長出一顆鳳梨，並且需要種植兩年時間才會結出果實。而在野生環境當中，幾乎可以持續五十年時間長出鳳梨。

✪ 鳳梨的英文叫做pineapple，是因外形長得像松果（pine cone）而得名。

葡萄 Grape

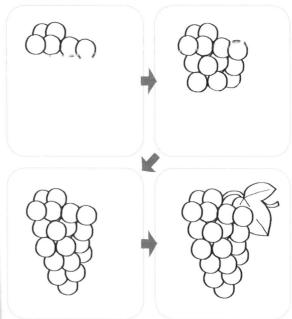

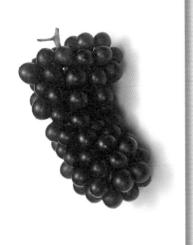

畫畫前，先學習觀察

⊕ 圓滾滾的葡萄，體積如彈珠般大小，從一根枝幹上長出的細枝，密密麻麻地一球接一球結出，越往下結出的葡萄數量越少。

邊畫邊學小知識

✪ 葡萄是沿著藤蔓生長的水果。

✪ 葡萄外皮會有白色粉末，是因為葡萄內的糖分流出所導致，所以白色粉末越多，代表葡萄越甜。

番茄 Tomato

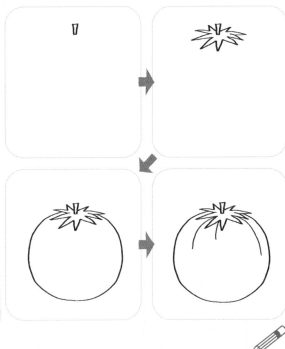

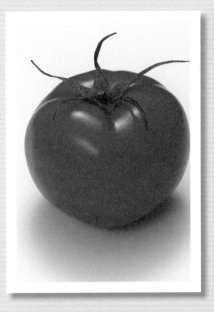

畫畫前，先學習觀察

⊕ 圓鼓鼓的番茄整體看起來接近圓形，但是上端有著星星狀的綠色蒂頭，蒂頭周圍則微微隆起。

邊畫邊學小知識

✪ 在歐洲有「番茄紅了，醫生的臉就綠了」的俚語，意指番茄是對人類非常健康的食物，只要多吃番茄就不會生病、不需要看醫生。

✪ 番茄可以當作新鮮水果來吃，也可製成番茄醬，很常用於義大利麵、披薩、蛋包飯和麵包等食物。

奇異果 Kiwi

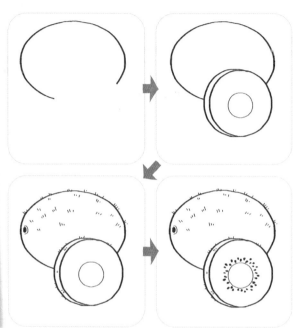

畫畫前，先學習觀察

◉ 奇異果呈橢圓狀，外表被許多細微的小毛包覆，咖啡色的外皮裡，有著青綠色的果肉。

邊畫邊學小知識

✦ 剖開奇異果後，會發現中間有著深色的種子聚集成圓。

✦ 紐西蘭有一種鳥，身上沒有翅膀，卻有著羽毛般的毛髮，牠總是發出「kiwi kiwi」的叫聲，因此，人們便將這種鳥取名為 kiwi。而奇異果正因為長得像這種鳥，所以也獲得了相同的名稱。

檸檬 Lemon

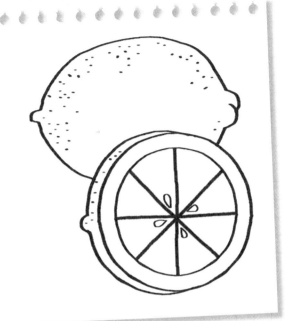

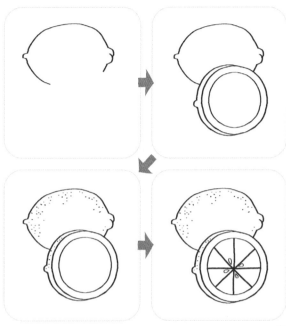

畫畫前，先學習觀察

☉ 檸檬呈橢圓形，兩端微尖凸出，表皮則像柳橙一樣凹凸不平。

邊畫邊學小知識

☉ 檸檬的酸澀滋味太過濃烈，無法像是一般水果整顆食用，通常是榨成汁或是切片當作提味的食材。

☉ 喉嚨不舒服時，用檸檬汁漱口會有改善效果。

☉ 在削好的蘋果上擠上檸檬汁，可以防止蘋果氧化變成咖啡色。

哈密瓜 Melon

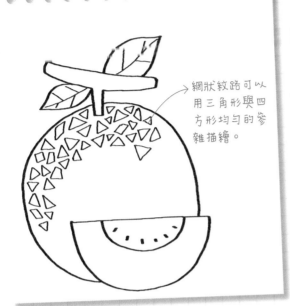

網狀紋路可以用三角形與四方形均勻的參雜描繪。

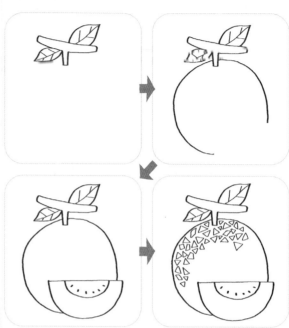

畫畫前，先學習觀察

⊕ 甜蜜滋味的哈密瓜，有著大又圓的身體，以及像是白色堅硬的網子包覆於外層表皮。

邊畫邊學小知識

⊕ 哈密瓜的品種不同，長相也會有所差異，一般常吃到的哈密瓜，是屬於外表有著網狀紋路的「網皮甜瓜」。

⊕ 我們經常食用的甜瓜也是哈密瓜的一種，哈密瓜與甜瓜就如同是兄弟般的近親關係，味道或香氣都非常相近。

水蜜桃 Peach

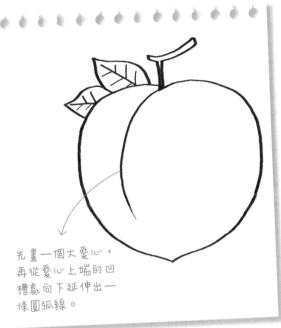

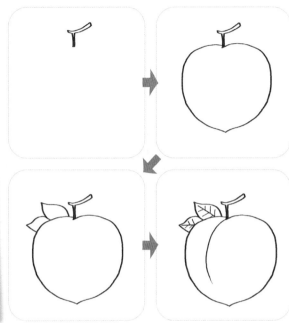

先畫一個大愛心，再從愛心上端的凹槽處向下延伸出一條圓弧線。

畫畫前，先學習觀察

⊕ 水蜜桃的外觀呈肥胖圓形，中間有著一條凹陷，像極了嬰兒的屁股，表面還覆蓋著白色的細毛。

邊畫邊學小知識

⊛ 在中國文化裡，水蜜桃是幸運與長壽的象徵，還有「壽桃」的造型糕點。

⊛ 水蜜桃雖然是香甜可口的水果，但是容易引發過敏反應，因此，食用時必須多加注意。

李子 Plum

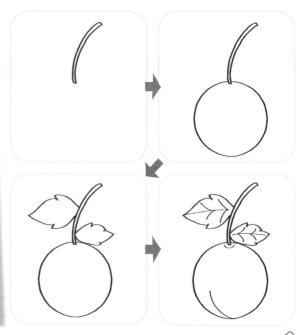

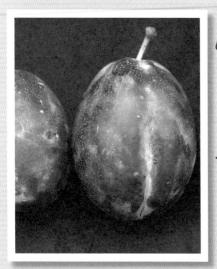

畫畫前，先學習觀察

⊕ 李子的體型小，表皮非常光滑，有各種不同顏色的果皮和果肉。

邊畫邊學小知識

✪ 新鮮的李子色澤鮮明，外表沒有傷痕，並且散發著香甜的味道。李子不只可以當作水果食用，在國外也常常曬乾或用作料理食材。

梨子 Pear

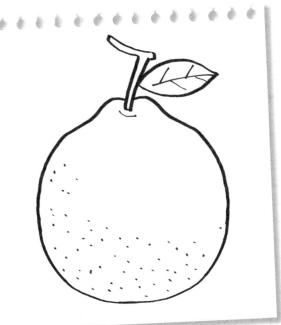

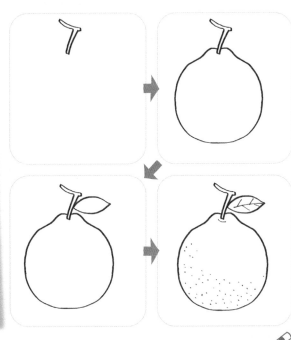

畫畫前，先學習觀察

☉ 清甜的梨子與蘋果一樣呈圓形，上端凹陷處長有蒂頭，表皮則有著小黑點。

邊畫邊學小知識

☉ 梨子是對支氣管非常好的水果，感冒時吃梨子，具有止咳化痰的效果。

石榴 Pomegranate

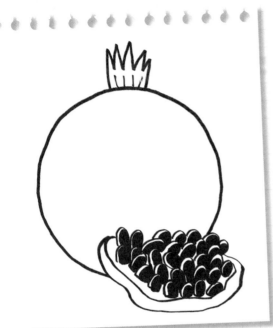

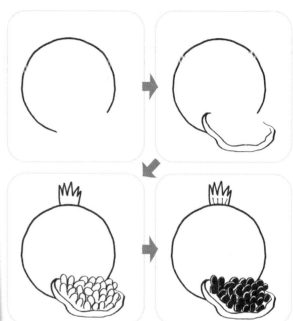

畫畫前，先學習觀察

⊕ 石榴的外表有著一層堅硬的殼，剝開外殼後裡面是數十顆的小果肉。

邊畫邊學小知識

⊗ 石榴在炎熱乾燥的氣候下容易生長，成熟後會自行裂開，裂開後便可取裡面的果肉食用。

⊗ 石榴的果肉太小，導致不容易分離其中的籽，不過籽也可以食用，所以不一定要去籽。

櫻桃 Cherry

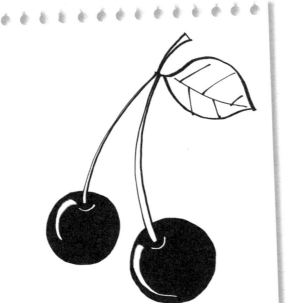

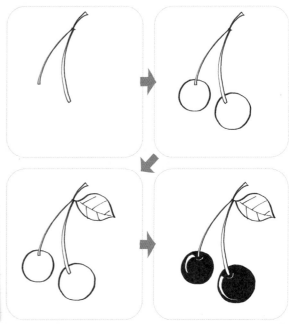

畫畫前,先學習觀察

⊕ 可愛的櫻桃是生長懸掛在長長樹枝上的紅色果實。

邊畫邊學小知識

✪ 櫻桃的鐵含量極為豐富,居所有水果之冠,所以有「美容果」之美稱。

✪ 櫻桃容易因碰撞而受損,挑選時需多加留意。選擇帶有綠梗較為新鮮;顏色較深甜度會較高。

栗子 Chestnut

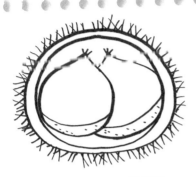

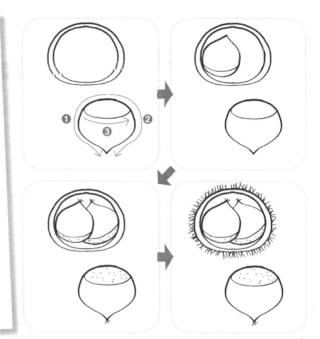

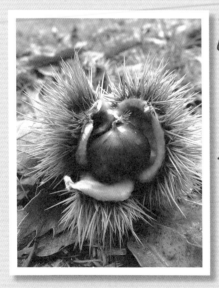

畫畫前，先學習觀察

⊕ 有著濃郁香氣，屬於堅果類的栗子，外殼呈球狀且布滿針刺，透過外殼縫隙可以看見裡面的褐色栗子。

邊畫邊學小知識

☺ 栗子外殼一旦熟成就會自然裂開，並可從中看見栗子，栗子會從綠色逐漸熟成為褐色，褐色殼的內部有一層薄而苦的內膜，內膜裡面才是美味的栗子肉。

☺ 「糖炒栗子」是目前極為普遍的吃法。栗子也常加於糕點、麵包中。

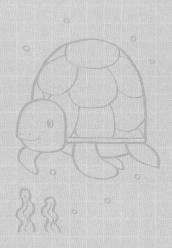
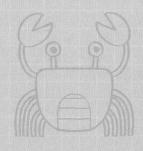

*aquatic
animals*

AQUATIC
ANIMALS

a qu a tic
a nim als

*aquatic
animals*

金魚 Goldfish

魚鱗可以用連續好幾個阿拉伯數字「3」來表現！

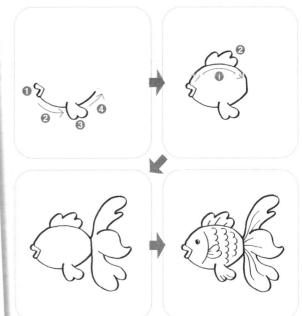

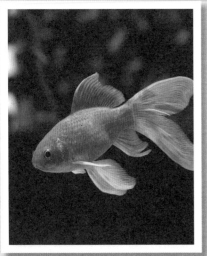

畫畫前，先學習觀察

⊕ 閃爍著金色光澤的金魚，身上有著美麗的魚鱗紋路，尾鰭大而華麗。

邊畫邊學小知識

☺ 隨著金魚的種類不同，外觀與色澤也會有所不同。眼睛凸出的金魚、有著頭瘤的金魚、白金魚、黑金魚等，種類非常多。

☺ 俗話説「金魚的記憶力只有三秒鐘」，常用來取笑記憶力差的人，但是其實金魚是可以區分主人的聰明魚類。

小丑魚 Clown Fish

仔細觀察橘黃色的部分
並填入顏色。

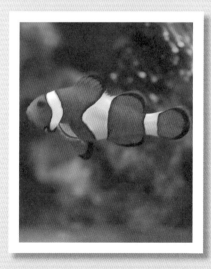

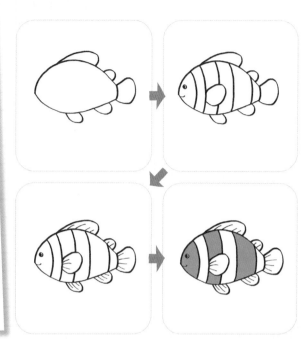

畫畫前，先學習觀察

⊕ 色彩鮮明可愛的小丑魚，橘黃色的身上有著三塊白色區塊是最大特徵，尾鰭末端則呈深黑色。

邊畫邊學小知識

✪ 因動畫「海底總動員」而打開知名度的小丑魚，其橘黃色與白色的紋路排列與小丑（Clown）相似而得名。

✪ 小丑魚有著一個有趣的小祕密，那就是可以從雄性變成雌性的能力，當雌性小丑魚數量不足時，雄性小丑魚就會變身成雌性維持數量平衡。

魷魚 Squid

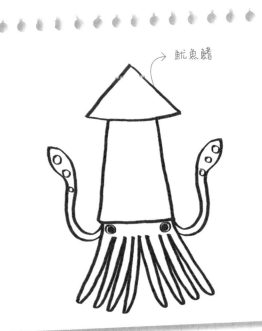

→ 魷魚鰭

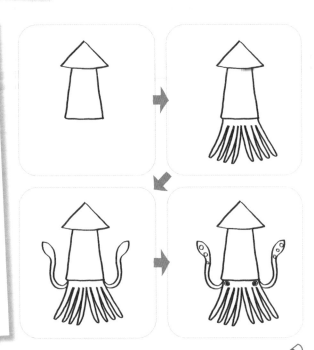

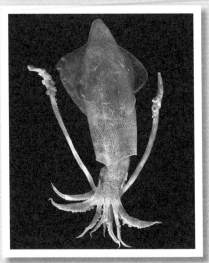

畫畫前，先學習觀察

⊕ 柔軟的魷魚是靠身體兩側的三角形魚鰭進行游泳，身體
與腳之間有著巨大的眼睛與頭部，頭下則有十隻長腳。

邊畫邊學小知識

☢ 魷魚可以朝三角形身體方向、長腳方向，任何一個方向
游泳。

☢ 魷魚平常會使用身體兩側的鰭游泳，需要加速時，則會
吸進一大口水再吐出，如火箭噴射般移動。

章魚 Octopus

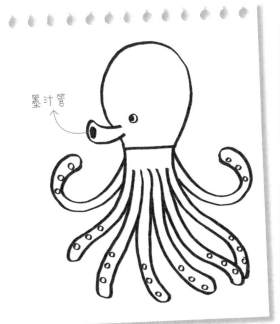

墨汁管

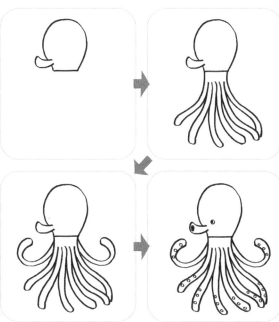

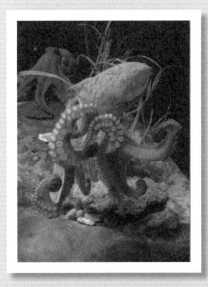

畫畫前,先學習觀察

⊕ 章魚的身體圓潤,身體與腳之間有著頭部(眼睛)。噴出墨汁的管就在眼睛旁,並且有八隻長腳。

邊畫邊學小知識

☆ 章魚是一種有著傑出偽裝能力的動物,會將自己的身體變成和週遭環境一致的顏色來防禦敵人。

☆ 章魚為肉食性,魚類、貝類、螃蟹等等,都是牠捕食的對象。

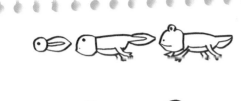

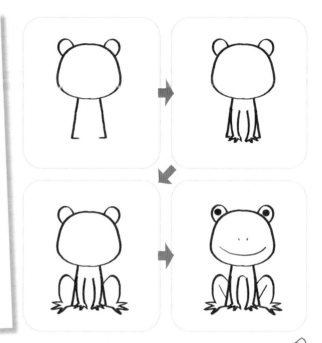

畫畫前，先學習觀察

⊕ 青蛙的跳躍力很強，凸出的眼睛、大嘴巴、長後腿是它的特徵。

邊畫邊學小知識

✿ 成為青蛙前，幼兒時期是蝌蚪。蝌蚪有著圓圓的頭與身體，還有一條長長的尾巴，但是隨著逐漸長大，會發展出後腿、前腿，尾巴也會消失不見，變成青蛙的樣貌。

✿ 青蛙有著很長的舌頭，舌頭會噴射而出捕捉獵物，並且完整吞食獵物。

癩蛤蟆 Toad

記得一定要畫上背部一粒粒隆起的瘤。

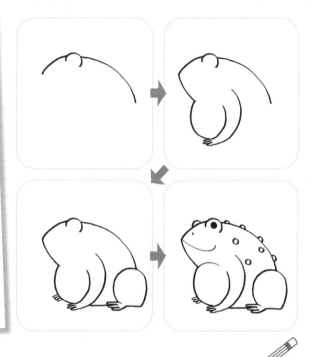

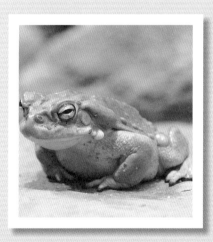

畫畫前，先學習觀察

⊕ 癩蛤蟆的頭比青蛙大，身體也比較胖。有別於青蛙的肌膚，癩蛤蟆的表皮較為粗糙，背部呈凹凸不平狀。

邊畫邊學小知識

⊛ 癩蛤蟆的後腿比青蛙短，腳趾之間也沒有蹼。

⊛ 癩蛤蟆和青蛙一樣，長大後尾巴幾乎會消失不見，只留下痕跡。

龍蝦 Crayfish

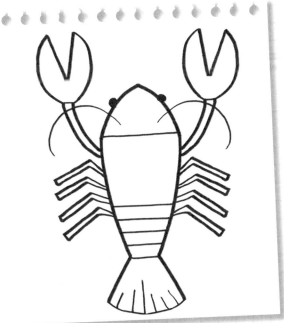

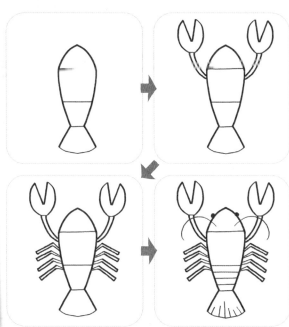

畫畫前，先學習觀察

☉ 有著恐怖大螯的龍蝦，堅硬的背部有著弓形凹痕，包含前面兩隻大螯，總共有十隻腳。

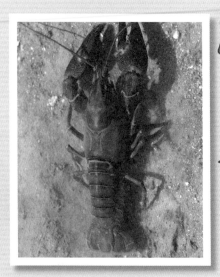

邊畫邊學小知識

☉ 龍蝦的頭部與胸部，被堅硬的「盔甲」包覆。

☉ 攻擊敵人時會使用前方的兩隻大螯，但身處危險時，甚至會拋下大螯落跑。而失去大螯的部位，過不久又會再長出新螯。

蝦子 Shrimp

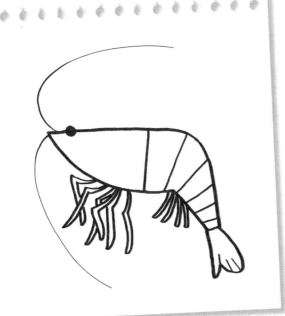

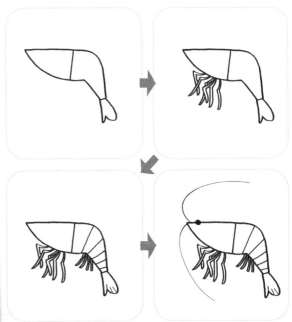

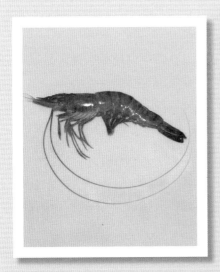

畫畫前，先學習觀察

⊕ 蝦子的背部彎曲，頭部在前方，有著細長的鬍鬚。胸部有著行走用的腳，腹部則有一些游泳時使用的短腳。

邊畫邊學小知識

⊛ 蝦子體型小，很容易被螃蟹、海星、鯨魚、鯊魚吞食。

⊛ 蝦子含有蝦紅素，遇熱後會變成紅色。

螃蟹 Crab

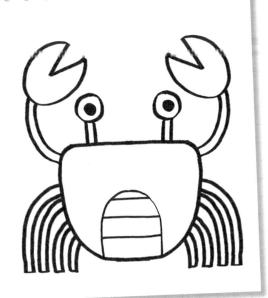

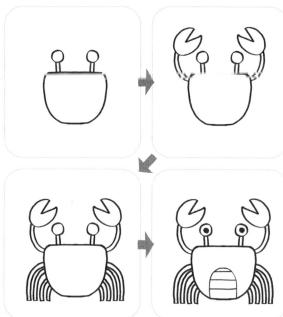

畫畫前，先學習觀察

⊕ 橫向行走的螃蟹，眼睛位在長長的眼柄頂端，有一對蟹
螯與四雙行走用的腳，共十隻腳從身體兩側延伸而出。

邊畫邊學小知識

⊛ 當螃蟹面臨危險時，凸出的雙眼就會迅速縮進身體裡。

⊛ 螃蟹為雜食性動物，海藻、微生物、小蟲等等，都是牠
的食物。

鯨魚 Whale

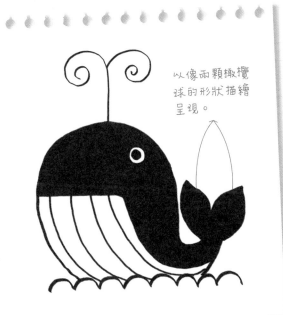

以像兩顆橄欖球的形狀描繪呈現。

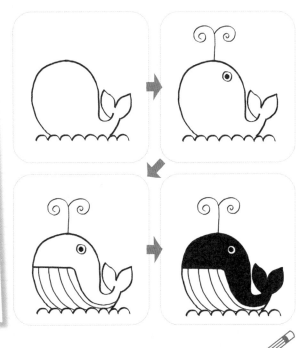

畫畫前，先學習觀察

⊕ 有著巨大身軀與大嘴巴的鯨魚，有別於其他魚類，尾鰭是呈水平方向，頭頂還會噴水。

邊畫邊學小知識

✹ 鯨魚沒有腮，所以呼吸時會浮出水面，此時頭頂上的鼻孔就會吐氣，讓體內溫暖的氣體如水蒸氣般噴出。

✹ 世界最大的鯨魚是藍鯨，也是現在世界上最大型的動物，體長可達 30 公尺、重達 180 噸。

海豚 Dolphin

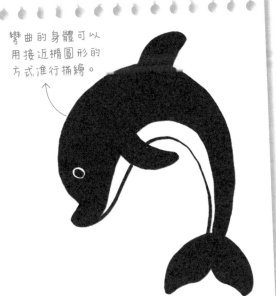

彎曲的身體可以用接近橢圓形的方式進行描繪。

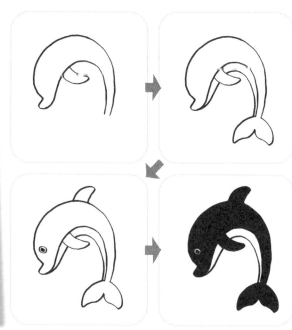

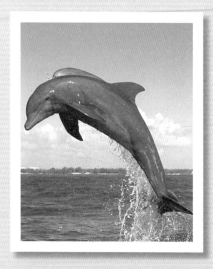

畫畫前，先學習觀察

⊕ 聰明可愛的海豚，額頭部位隆起，嘴巴則像鳥嘴一樣向前凸出。

邊畫邊學小知識

⊛ 海豚是出了名的高智商動物，牠們還會用人耳聽不見的超音波頻率，彼此進行對話。

⊛ 海豚是如何睡覺的呢？每一隻海豚都是只用一半的腦部進行睡眠，而剩下半邊的大腦因為是醒著的，所以偶爾會睡到一半浮出水面換氣，再回水裡持續進行睡眠。

鯊魚 Shark

將嘴巴頂端畫成尖狀，強調銳利感。

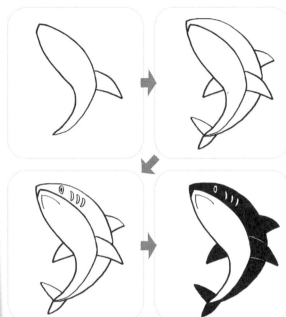

畫畫前，先學習觀察

✚ 海中之王鯊魚，有著尖銳的嘴巴，越往前身體越尖，身形看起來非常敏捷，背鰭也是呈尖形。

邊畫邊學小知識

✪ 鯊魚總是張著嘴巴游泳，這並不是為了威脅他人，而是為了呼吸。

✪ 一般的魚類通常會用腮呼吸，但是鯊魚的腮沒有功能，因此，需要藉由不斷張嘴在水中游動，才有辦法使水流經過腮，並吸取水中氧氣。

海星 Starfish

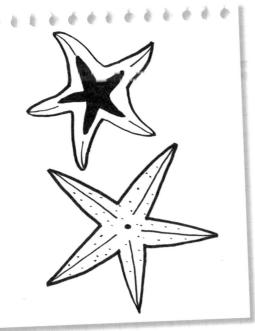

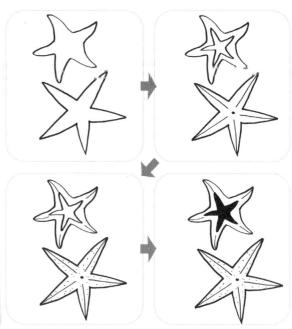

畫畫前，先學習觀察

⊕ 就如海星的英文名字（Starfish）星星魚一樣，海星有著五個手臂，像星星一樣向外延伸。

邊畫邊學小知識

✪ 海星如果一隻手臂被切掉，會再自動長出新手臂，而被切除的那隻手臂，又會變成另外一個個體繼續生存下去，是再生能力非常強的生物。

✪ 大部分的食物靠著嘴巴送入即能完全吸收，所以海星的肛門排洩功能使用很低。

海馬 Sea horse

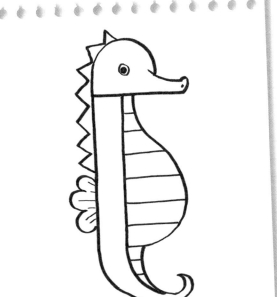

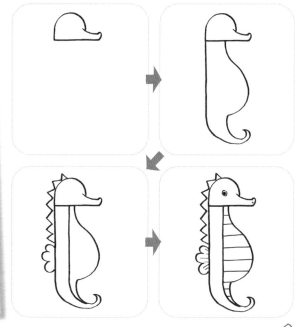

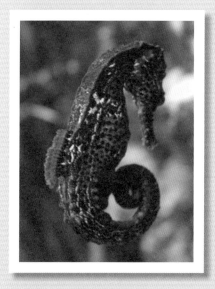

畫畫前，先學習觀察

⊕ 海馬有著像馬一樣的頭部，因此才會有「海中之馬」的名稱。此外，還有捲曲成圓形的尾巴。

邊畫邊學小知識

⊛ 海馬在希臘、羅馬神話當中，是拖拉波塞頓海神馬車的動物，但實際上海馬是身長只有六至十公分左右的嬌小軟弱動物。

⊛ 平常會將頭部向上，尾巴向下，用背鰭左右擺動游泳，游累了就會用尾巴捲住珊瑚枝，讓身體不被流水沖走。

水母 Jellyfish

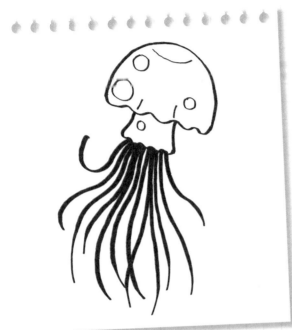

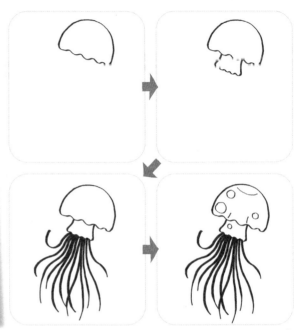

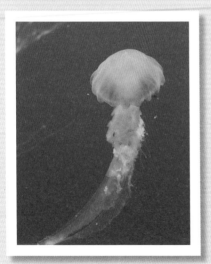

畫畫前，先學習觀察

⊕ 軟趴趴的水母，外形彷彿就像是撐著一把雨傘般，下面有著許多像腳一樣的觸鬚。

邊畫邊學小知識

✪ 透過身體果凍類物質支撐形體的水母，因為長得像一把傘，容易在水中漂流。游泳時會像雨傘般，透過身體不斷反覆的開合動作進行移動。

✪ 在水中漂流時若停止開合，就會沉入海底地面，而沉下去的過程當中，只要被觸鬚碰觸到的小動物，就會被水母吞食。

海龜 Turtle

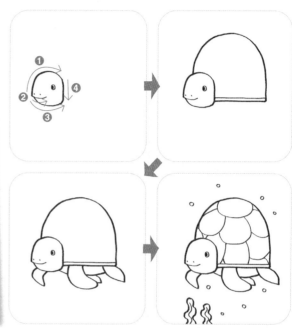

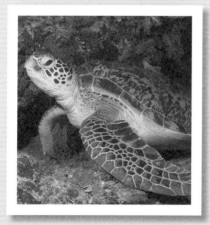

畫畫前，先學習觀察

⊕ 海龜的身體藏在堅硬的龜殼裡，龜殼外則有著四肢，以及可以自由轉動的頭部與短短的尾巴。

邊畫邊學小知識

✪ 海龜會隨著種類的不同，四肢形狀也不盡相同。生活在陸地上的烏龜，四肢短粗；生活在江河或湖水的烏龜，腳趾之間則有腳蹼；而生活在大海裡的烏龜，則因為腳長得像鴨掌，所以可以幫助水中游行。

✪ 千萬不能因為烏龜移動緩慢而小看牠，海龜的游泳實力可是很厲害的呢！

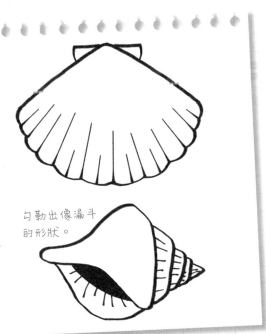

勾勒出像漏斗
的形狀。

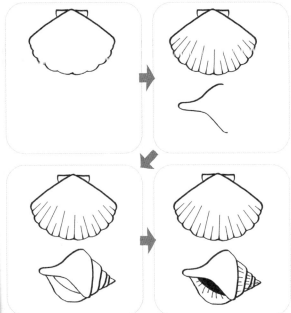

畫畫前，先學習觀察

⊕ 蛤蜊呈扇形，有著扁平的外殼。海螺則是呈圓錐狀，螺旋式向上發展，越往上就越窄，最上端有著一個開口。

邊畫邊學小知識

✪ 蛤蜊移動時，會從身體裡伸出腳來，踩於地面固定後，來回收縮移動。

✪ 仔細觀察蛤蜊的外殼，會有著年輪線，這是因為隨著蛤蜊的成長，貝殼也會逐漸長大所導致，因此，只要透過這些線條，便可知道蛤蜊的年齡。

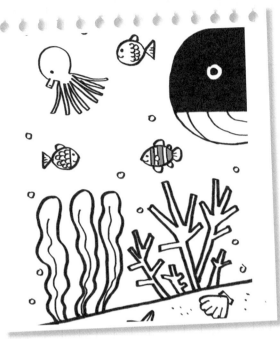

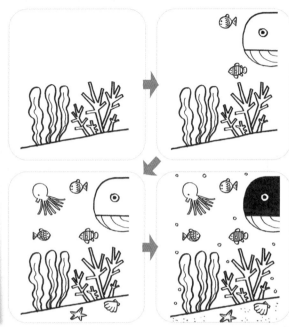

🔍 畫畫前，先學習觀察

⊕ 海底裡有著像樹枝般的美麗珊瑚，還有許多魚群生活著，多種海底生物交織出美麗的海底景象。

🎓 邊畫邊學小知識

✪ 雖然珊瑚長得像樹枝，但其實是動物而非植物。珊瑚會透過將觸鬚開合的動作，掠食浮游生物、蝦子、小魚等生物。

✪ 前面學會了這麼多種海底生物的畫法，組合起來就是一幅美麗的海底世界景象了。

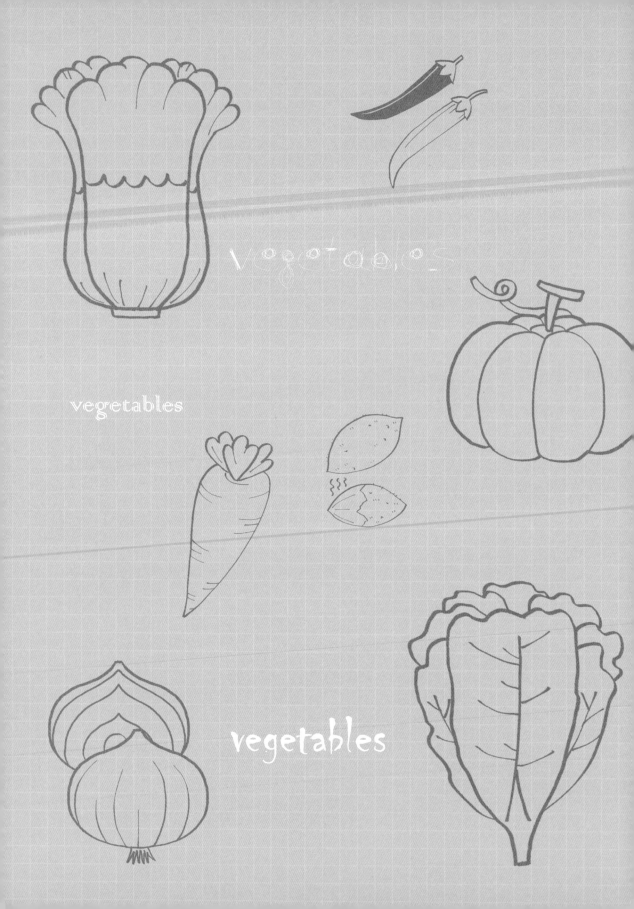

vegetables

vegetables

vegetables

vegetables

vegetables

-Part6-

蔬菜

VEGETABLES

e get ables

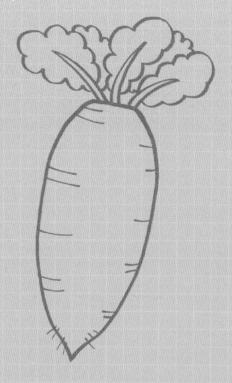

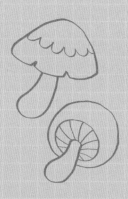

vegetables

紅蘿蔔 Carrot

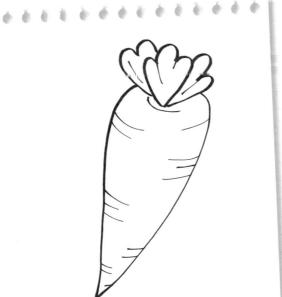

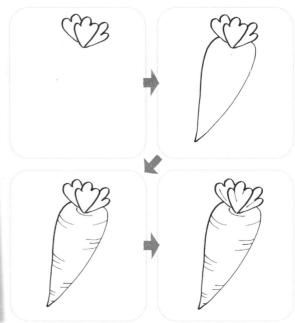

畫畫前，先學習觀察

⊕ 紅蘿蔔呈長條形，體形粗胖，越往下越細，表皮則有著鬚和皺紋。

邊畫邊學小知識

☆ 紅蘿蔔屬於根菜類，食用的部位是根部，喜歡生長在氣候涼爽的地區。

☆ 紅蘿蔔含有豐富的紅蘿蔔素，被人體吸收後會轉換成維生素A，對於眼睛和皮膚有很好的維護效果。

香菇 Mushroom

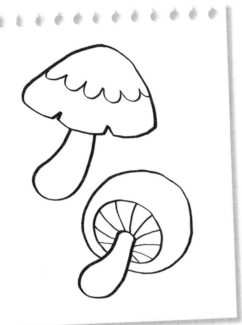

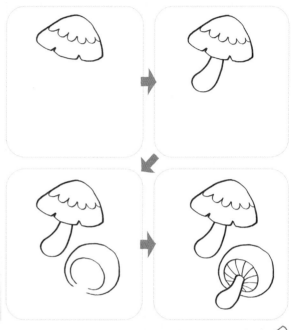

畫畫前，先學習觀察

⊕ 外形像是一把小雨傘的香菇，也像是在一根柱子上戴著一頂斗笠，而斗笠下方，有著皺摺不平的紋路。

邊畫邊學小知識

✦ 喜歡生長在陰暗潮濕處的香菇，因為不會自行形成營養成分，所以必須依附在死掉的動植物上，取得養分。

✦ 除了傘狀香菇外，也有形狀像蘋果、雞蛋的香菇等，而顏色鮮豔的香菇通常都有毒，必須多加小心。

南瓜 Pumpkin

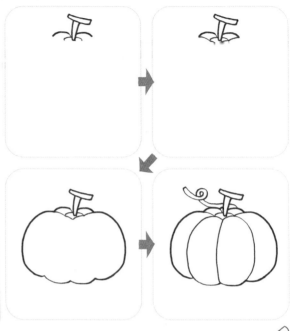

畫畫前，先學習觀察

◉ 雖然整體形狀呈圓球形，但是上下面彷彿被人擠壓過似的，呈現是平的，而表皮也有著一條條凹進去的直線條，使表面呈現凹下又隆起的有趣波浪。

邊畫邊學小知識

◉ 在厚實的南瓜表皮裡，有著南瓜肉與南瓜籽。

◉ 南瓜皮含有豐富的胡蘿蔔素和維生素，連皮一起食用，營養價值更高。

洋蔥 Onion

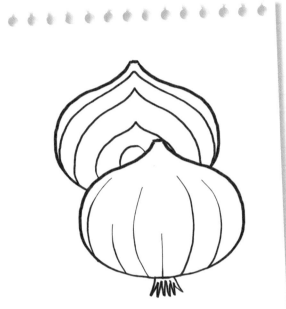

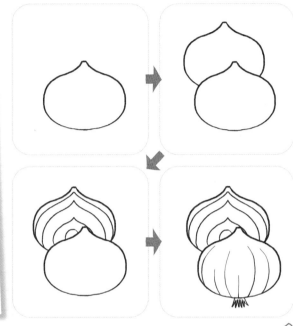

畫畫前，先學習觀察

⊕ 洋蔥的外皮是咖啡色，脫去外皮就會出現白又厚實的洋蔥，一片片層層堆疊，可以一層一層剝開。

邊畫邊學小知識

⊛ 洋蔥是沿著地底枝幹養分長出的球莖，蒜和蔥也都是相同方式長成。

⊛ 洋蔥含有大蒜素，有很強烈刺激的味道，切洋蔥時會使人流淚。

⊛ 生洋蔥味道辛辣，不過烹調後辛辣味道就會降低了。

小黃瓜 Cucumber

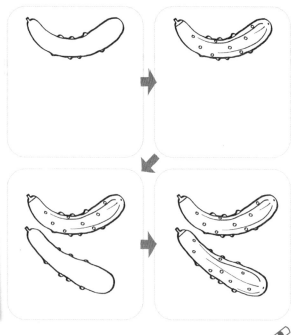

畫畫前，先學習觀察

⊕ 細長形的小黃瓜，表面凹凸不平，甚至有一粒一粒的尖刺凸出。

邊畫邊學小知識

⊛ 小黃瓜為藤蔓植物，不論碰到任何東西，都會捲附在上面攀爬生長。表皮有著凸起的小刺，是為了防止被動物吃掉的保護機制。

⊛ 含有豐富的纖維質，可以促進腸胃蠕動，預防便祕。

白菜 Chiness cabbage

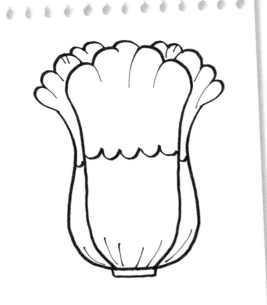

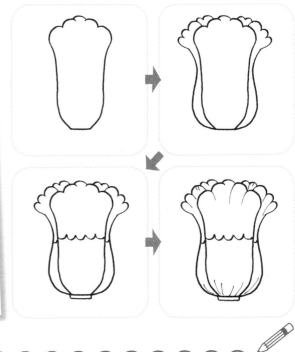

畫畫前，先學習觀察

⊕ 白菜是由中間富含水分的白色心葉，以及綠色外葉組成，一片一片層層包覆而成。

邊畫邊學小知識

✪ 將辣椒醬料均勻塗抹在每一片白菜葉之間，就能醃漬成美味的泡菜，也是韓國人餐桌上不可或缺的料理。

✪ 是否看過吃白菜的毛毛蟲呢？亦稱「白菜蟲」的毛毛蟲，會變成蟲蛹，最終則成為美麗的蝴蝶。

茄子 Eggplant

茄子的身體要畫
得胖胖的！

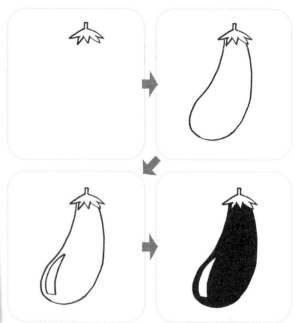

畫畫前，先學習觀察

⊕ 紫色的茄子和小黃瓜有著差不多的體型，呈長條形，但下半部更粗胖，整體觸感也很光滑，表皮非常光亮。

邊畫邊學小知識

☆ 料理茄子時可以不用去皮，而且茄皮含有對人體有益的物質，茄皮、茄肉一起食用更加營養。

☆ 茄子的形狀原本有蛋形、球形、長形等各種形狀，有別於我們經常食用的長形茄子，在西方國家則較常食用蛋形茄子，因此，茄子的英文名稱也叫作「Eggplant」。

辣椒 Red pepper

辣椒的身體要畫得瘦瘦的！

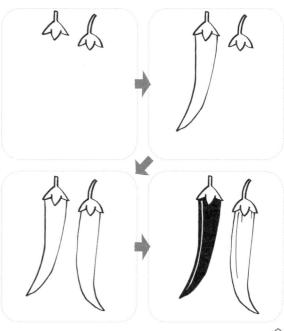

畫畫前，先學習觀察

⊕ 與茄子一樣呈長條形的辣椒，體型比茄子小且結實，一般常見有綠色和紅色兩種。

邊畫邊學小知識

✪ 世界上最辣的辣椒是在印度與孟加拉生長的「斷魂椒」，長得像皺掉的青椒，極高的辣度對食用者會造成身體危害，甚至是死亡。

✪ 辣椒與茄子是親戚，同屬茄科植物。一開始是綠色，越成熟就會越紅。將紅辣椒曬乾後，便可磨成辣椒粉。

馬鈴薯 Potato

凹陷處可以畫小小的「く」呈現，並且畫上一顆小黑點。

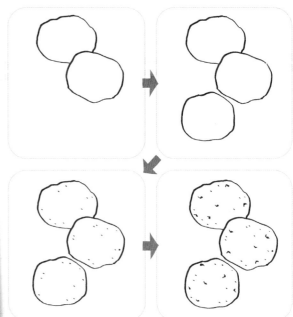

畫畫前，先學習觀察

⊕ 馬鈴薯的外表凹凸不平，有著許多小點，凹陷處就是馬鈴薯發芽的地方。

邊畫邊學小知識

⊛ 馬鈴薯是由地底下的根莖養分聚集成塊繁殖，我們將此稱之為「塊莖」，而一個塊莖上會長出好幾顆馬鈴薯。

⊛ 發芽的馬鈴薯含有極高的毒素，食用後會有中毒現象，千萬要小心。

地瓜 Sweet potato

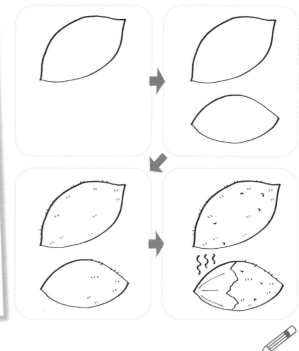

畫畫前，先學習觀察

⊛ 地瓜雖然與馬鈴薯一樣表面呈現凹凸不平，但是比馬鈴薯細長，表皮顏色也比較深。

邊畫邊學小知識

⊛ 和馬鈴薯一樣表皮各處有凹陷，且會從凹陷處發芽，放置一段時間就會發現，它已經在角落悄悄發芽了呢！

⊛ 地瓜又叫做「番薯」、「甘薯」，可以連皮一起食用。

⊛ 地瓜的葉子呈心形，也是很受歡迎的蔬菜。

蒜頭 Garlic

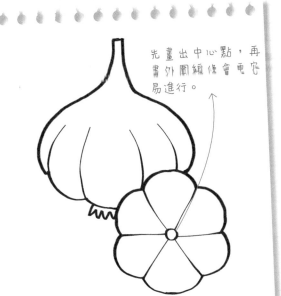

先畫出中心點，再畫外圍線條會更容易進行。

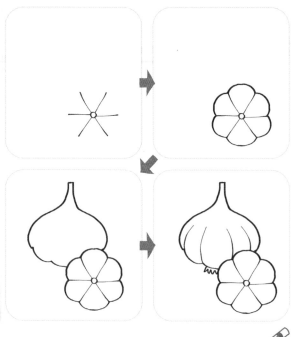

畫畫前，先學習觀察

⊕ 蒜頭是由五到六小瓣蒜頭以及薄膜包覆而成，下方則有著蒜鬚。

邊畫邊學小知識

⊗ 蒜頭擁有濃郁強烈的味道，可以消除腥味，還能提升食物風味，是很常見的辛香料。

⊗ 生蒜直接食用會感到辛辣且刺激，但是經過烘烤後就能降低其辣度，反而能逼出甜味。

⊗ 蒜頭是莖部在地底下養分聚集而成的「塊莖」。

青蔥 Leek

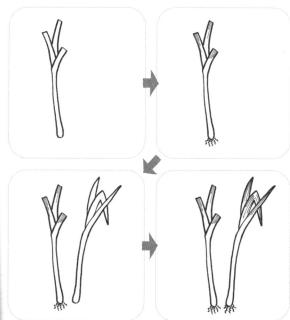

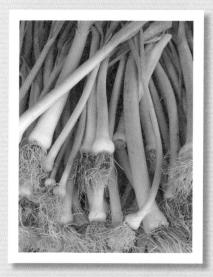

畫畫前，先學習觀察

⊕ 長條形且外皮可以不斷剝下的青蔥，最下方有著白色蔥根，蔥根上方則有白色蔥白，越向上延伸顏色就會越綠，並於上端分成好幾片。

邊畫邊學小知識

⊛ 青蔥的葉呈管狀，內中空，可作為蔬菜或辛香料使用。

⊛ 青蔥含有維生素 A、E，可以幫助身體的細胞修護。

白蘿蔔 Radish

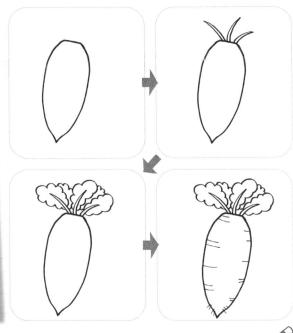

畫畫前，先學習觀察

⊕ 白蘿蔔外形長條肥胖，下方底部有著蘿蔔鬚，上端頭部則是有綠色葉子。

邊畫邊學小知識

✹ 白蘿蔔屬於根菜類，食用的部位是根部，當蘿蔔熟成時，抓住綠色的蘿蔔葉向上拉，便能從土壤中拔出。

✹ 皮肉呈現白色的為「白蘿蔔」；皮肉呈現紅色的為「紅蘿蔔」。

豌豆 Pea, Bean

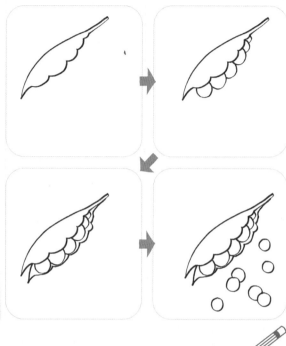

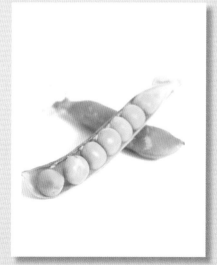

畫畫前，先學習觀察

⊕ 扁平長條狀的外殼裡，有著許多顆圓形豌豆。

邊畫邊學小知識

✪ 豆子比牛奶、雞蛋、肉類還富含優質的蛋白質。

✪ 豌豆是由荷蘭人傳入臺灣，又被稱作是「荷蘭豆」、「胡豆」。

萵苣 Lettuca

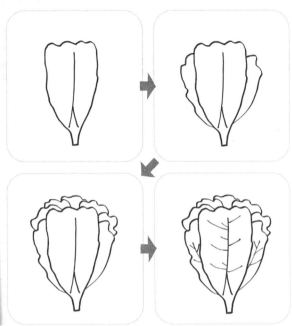

畫畫前，先學習觀察

⊕ 萵苣的葉子呈皺摺狀，一片一片層層包覆。

邊畫邊學小知識

⊛ 萵苣經常用於火鍋食材，也會用來包著烤肉吃，或是做成沙拉、小菜食用。

⊛ 摘採萵苣葉時，會從中間流出白色液體，液體中含有使人感到疲倦的成分，因此多吃萵苣有助睡眠。

-Part7-
食物

FOOD

甜甜圈 Doughnut

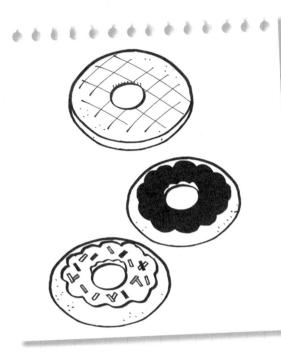

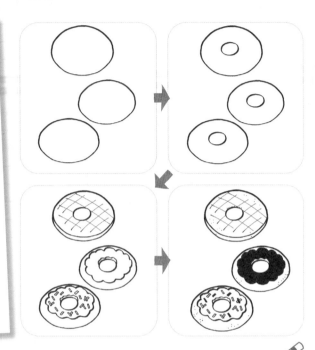

畫畫前，先學習觀察

⊕ 圓形甜甜圈的最大特色，是中間挖有一個洞。有些甜甜圈的表皮還會用巧克力或糖粉等裝飾，提升風味。

邊畫邊學小知識

⊛ 早期的甜甜圈，原本是揉成整塊圓形麵糰，放入油鍋裡油炸而成的食物，但因麵糰的中心部位相較於表皮不易炸熟，因此會將炸好的甜甜圈挖出中間未熟部位，後來才演變成現在的甜甜圈形狀。

畫出厚度，表現出吐司的立體感。

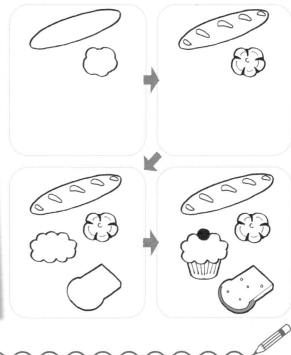

畫畫前，先學習觀察

⊕ 麵包的形狀與口味繁多，有長條形、圓胖形，還有裝在杯子裡的杯子蛋糕等等。

邊畫邊學小知識

⊛ 對於西方人來說，麵包等同於我們的白米，是非常重要的主食。

糖果 Candy

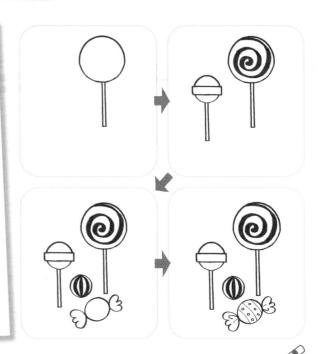

畫畫前,先學習觀察

◉ 圓滾滾的糖果、螺旋棒棒糖、插著一根木棍的圓形棒棒糖等,可以試著描繪各種不同形狀的糖果。

邊畫邊學小知識

✪ 糖果是以砂糖或果糖為主要原料,並添加色素與香料製成。糖果也是最具代表性的高熱量、低營養食品,因此,吃多了會引發肥胖,要酌量食用。

✪ 糖果吃多了容易蛀牙,小朋友吃完糖果要記得刷牙喔!

三明治 Sandwich

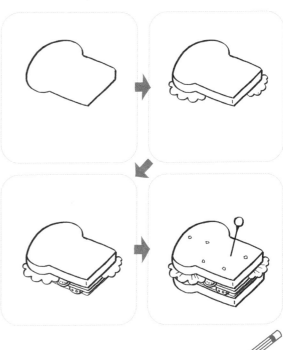

⊕ 三明治是在麵包與麵包之間，夾了雞蛋、起司、蔬菜、火腿等食材製做而成的食物。

🎓 **邊畫邊學小知識**

⊛ 三明治（Sandwich）名稱的由來，是因一名伯爵在名叫 Sandwich的英國小鎮，整天沉溺於撲克牌遊戲，為了節省吃飯時間，而將肉類夾在麵包中間食用，因此得名。

冰淇淋 Ice cream

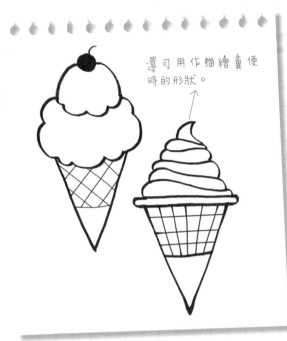

還可用作描繪糞便時的形狀。

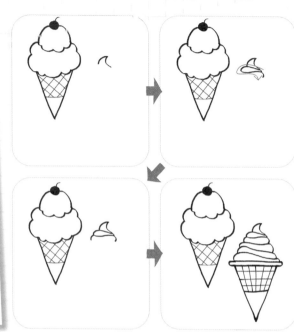

畫畫前，先學習觀察

⊕ 冰淇淋的外觀與口味有很多種，我們畫的是旋轉形的冰淇淋，特別注意越往上越窄小的形狀變化。

邊畫邊學小知識

✪ 第一個食用冰淇淋的國家是中國，義大利商人馬可波羅在旅行東方世界時，發現了元朝人食用的冰淇淋，並將其傳到歐洲，演變成現今型態的冰淇淋。

巧克力 Chocolate

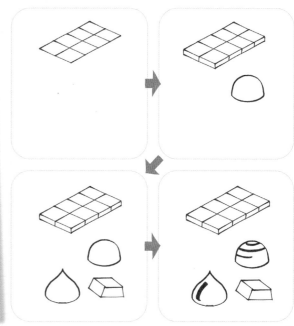

畫畫前，先學習觀察

⊕ 巧克力的形狀依照製作者的巧思，而有著各式各樣的形狀，我們以最普遍的磚塊巧克力進行描繪，宛如磚牆般，整齊平坦呈一片長方形，便於與其他人分食。

邊畫邊學小知識

✪ 巧克力的主原料是可可豆，一開始主要以飲料方式呈現，後來才演變成現今塊狀的巧克力。

✪ 巧克力是由發現新大陸的哥倫布看見墨西哥人們食用，於是將其帶回歐洲，後來便傳遍整個歐洲。

起司 Cheese

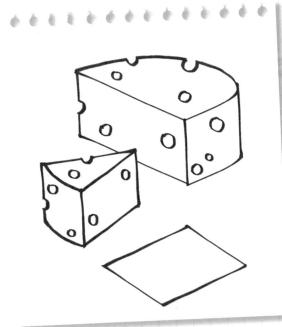

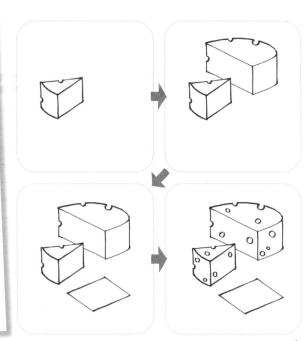

畫畫前，先學習觀察

◈ 童話故事或漫畫故事裡經常出現的起司，是有著一顆顆小洞的埃文達芝士。

邊畫邊學小知識

✪ 起司的坑洞是在牛奶變成固體的過程中，微生物發酵產生二氧化碳氣體所造成。

✪ 阿拉伯商人發現，在羊胃製成的水袋裡放入牛奶後，旅途中因太陽照射而變溫暖的牛奶，會逐漸變成固體，也就是今天我們所食用的起司。

蛋糕 Cake

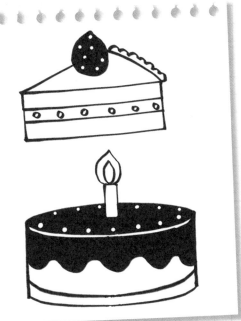

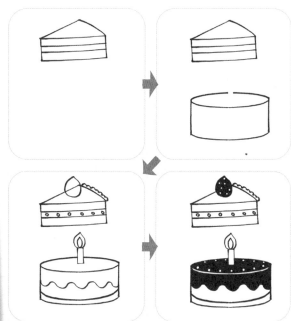

畫畫前，先學習觀察

⊕ 蛋糕是用雞蛋、麵粉、糖等材料製成的糕點，外層會擠上鮮奶油，並用水果、巧克力等裝飾。

邊畫邊學小知識

☉ 蛋糕原本是奉獻給古希臘月亮女神阿蒂蜜斯的食物，當時只有插一根蠟燭。

☉ 用蛋糕慶祝生日時，會插上與年齡相同數量的蠟燭，唱完生日歌後，在心中許下心願，並一口氣吹熄蠟燭，代表願望就會實現。

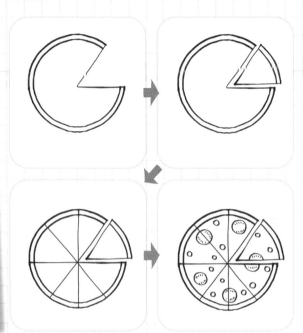

畫畫前，先學習觀察

⊕ 披薩是在邊緣較厚的圓形麵皮上，塗上番茄醬後，再鋪撒上起司、馬鈴薯、培根、洋蔥、香菇等食材的食物。

邊畫邊學小知識

⊛ 披薩源自義大利，現在在全世界都非常受到歡迎。

⊛ 披薩能夠流傳到全世界，是因早期移民至美國的義大利人，在當地製做披薩販售後廣受好評，之後美國食品業者便將披薩這項食物擴散至世界各地。

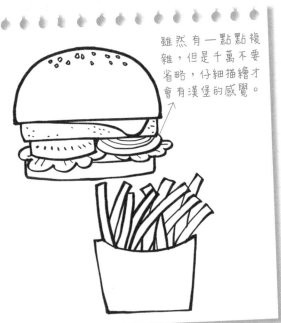

雖然有一點點複雜,但是千萬不要省略,仔細描繪才會有漢堡的感覺。

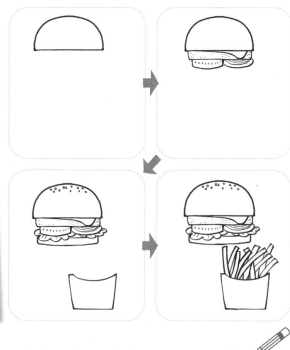

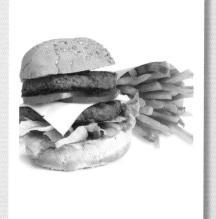

畫畫前,先學習觀察

⊕ 漢堡與三明治的概念有些相似,不過漢堡裡夾著一片用豬絞肉或牛絞肉製成的圓形肉排。漢堡的最佳搭檔是長條形薯條,也一起畫進來吧!

邊畫邊學小知識

⊛ 將肉絞碎製成肉排的方式是從德國漢堡市(Hamburg)開始,因此才會有「漢堡」的命名。

⊛ 薯條英文叫「French fries」,也就是法式炸物的意思,但其實薯條是從比利時開始的食物。

humans

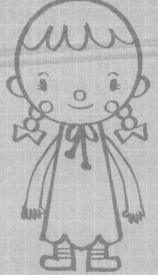

humans

humans

humans

HUMANS

humans

humans

弟弟，妹妹 Brother, Sister

🔍 畫畫前，先學習觀察　　　⊕ 臉頰圓潤的弟弟，妹妹，臉型圓而可愛。

描繪臉部時，可以先畫鼻子與嘴巴找出中心點，再畫眼睛。

盡可能將臉畫成圓形，並且臉比身體稍微大一點會更可愛喔！

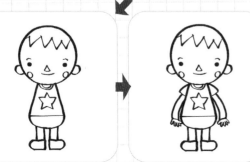

阿姨 Aunt

叔叔 Uncle

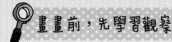 畫畫前，先學習觀察　　⊕ 阿姨是臉型和身形表現出纖瘦的樣子；叔叔則有著帥氣髮型。

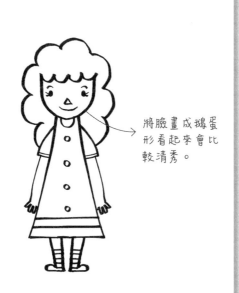

將臉畫成鵝蛋形看起來會比較清秀。

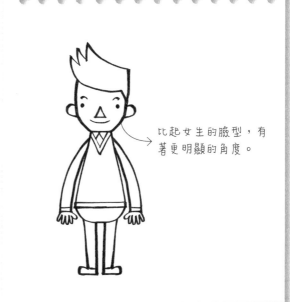

比起女生的臉型，有著更明顯的角度。

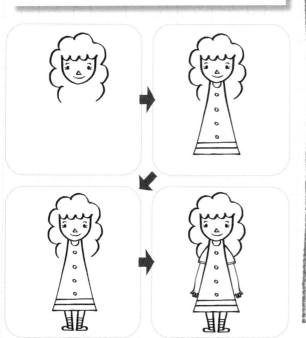

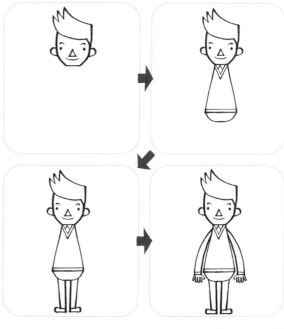

媽媽 Mom

爸爸 Dad

 畫畫前，先學習觀察　 總是有著許多煩惱的爸爸媽媽，鼻子兩側到嘴角有淺淺的法令紋。

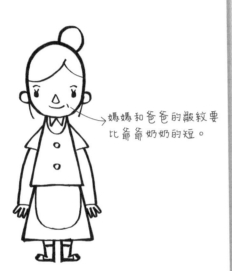

媽媽和爸爸的皺紋要
比爺爺奶奶的短。

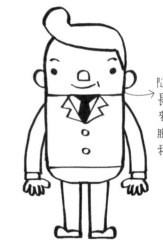

隨著年齡的增
長，臉部也會越
來越多肉，所以
臉形要比阿姨和
叔叔畫得寬。

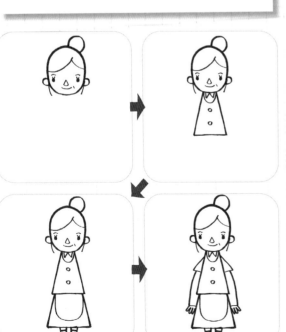

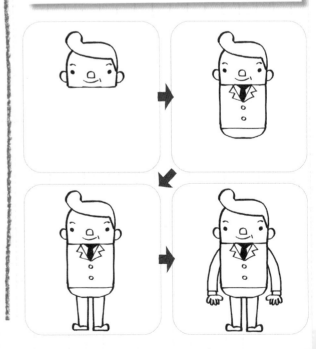

奶奶 Grandmother | 爺爺 Grandfather

畫畫前，先學習觀察 ⊕ 爺爺、奶奶的眼睛下垂，有著深深的法令紋，額頭上也有皺紋。

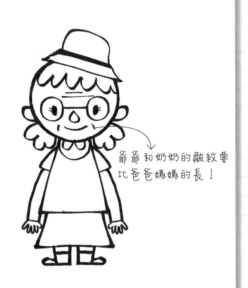

爺爺和奶奶的皺紋要比爸爸媽媽的長！

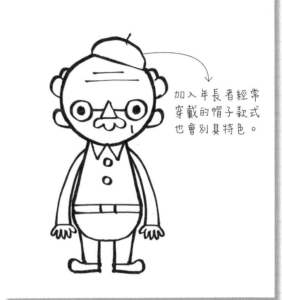

加入年長者經常穿戴的帽子款式也會別具特色。

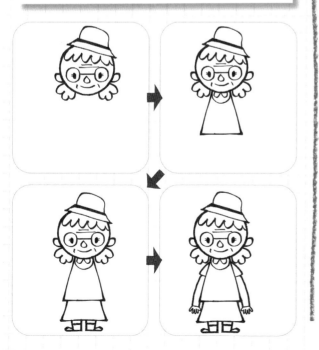

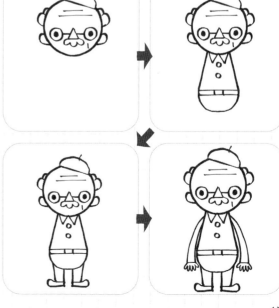

133

笑臉 Smile

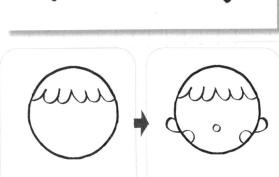

怒臉 Angry, Mad

 畫畫前，先學習觀察 ⊕ 怒臉的眉毛會朝上，嘴型則朝下。

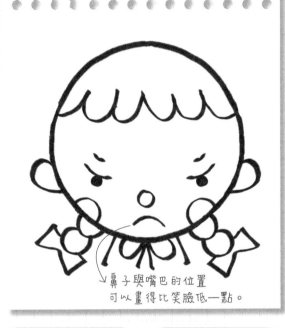

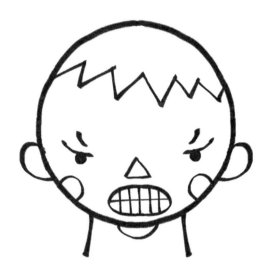

↳ 鼻子與嘴巴的位置
可以畫得比笑臉低一點。

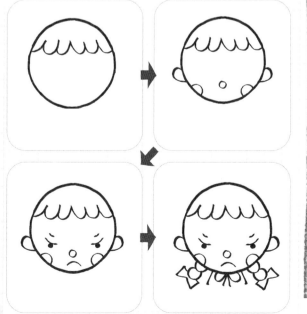

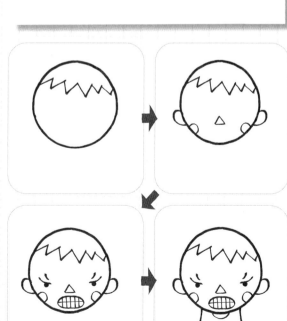

哭 臉 Cry

 ⊕ 哭臉時眉毛會向下垂，並流下眼淚。

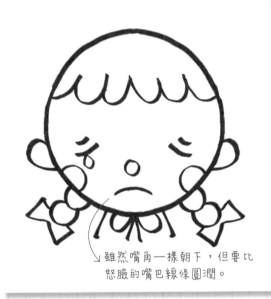

雖然嘴角一樣朝下，但要比
怒臉的嘴巴線條圓潤。

閉上眼睛哭泣的樣子，可以用
箭頭符號表現。

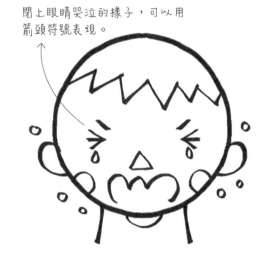

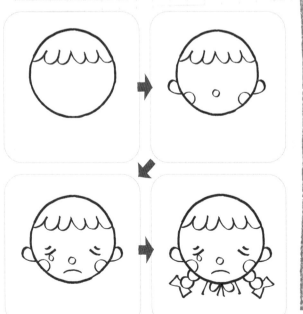

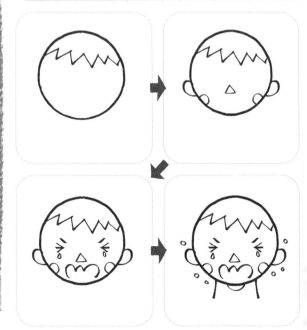

驚嚇臉 Scared

 畫畫前，先學習觀察　　⊕ 驚嚇的臉會因為害怕而皺起眉頭，嘴巴也會變得扭曲。

比起怒臉或哭臉，驚嚇臉的鼻子與嘴巴位置都比較高一些。

因為受到驚嚇而冒冷汗的樣子，也是一種有趣的表現。

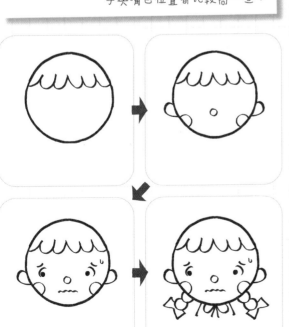

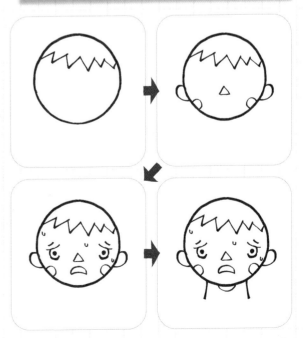

戴眼鏡的人 Glasses

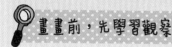 **畫畫前，先學習觀察** ⊕ 戴眼鏡的樣子可以依照鏡框形狀而有不同變化。

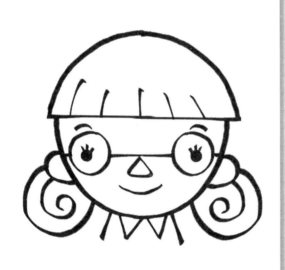

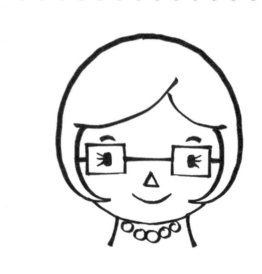

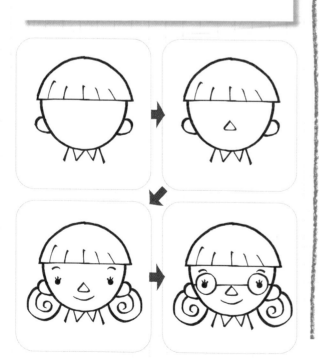

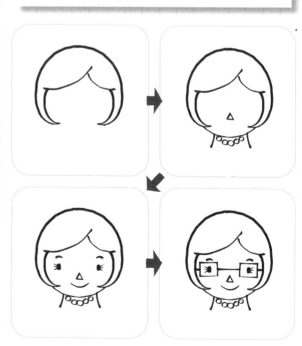

畫畫前，先學習觀察

⊕ 鬍子有分長在鼻下的鬍子、長在下巴的鬍子、從耳朵到下巴連成一線的落腮鬍。

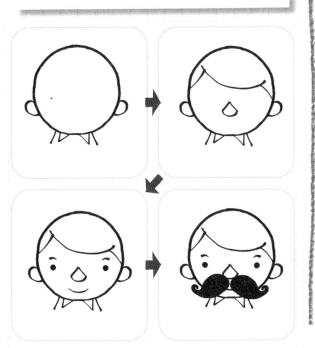

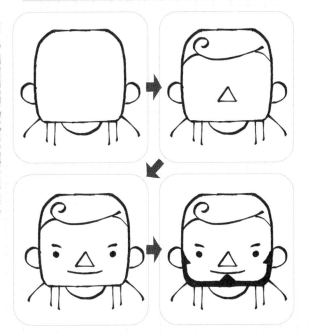

139

禿頭人 Bald

⊕ 禿頭大叔通常是頭頂中央部位沒有頭髮，兩側則留有少許髮量。

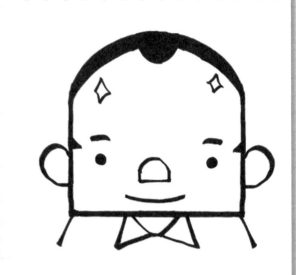

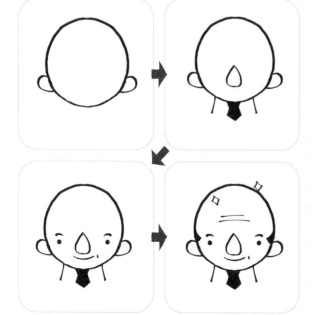

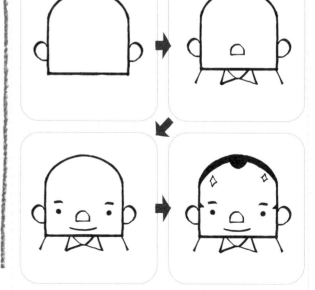

采實童書
精選繪本

日本暢銷繪本作家 **柴田啓子**

麵包小偷 系列
★ 榮獲第 1、2 屆蔦屋繪本獎第 1 名
★ 榮獲第 5 屆未來屋商店大獎特等獎

麵包小偷

鎮上麵包店有個鬼鬼祟祟身影，
原來是麵包小偷！

麵包小偷2：誰偷了葡萄乾麵包

特賣的葡萄乾麵包竟然全被偷走了！
犯人正是小餐包！

麵包小偷3：
搞破壞的法國棍子麵包

有條「法國麵包」將廚房弄得亂七八糟。
幸好逃跑時，被小餐包看到了…

麵包小偷4：
出發吧！飯糰男孩

飯糰和麵包的美味爭霸戰，
揭祕麵包小偷的身世之謎！

鱷魚愛上長頸鹿 系列

（人際情感學習繪本） 暢銷新版全 6 冊

鱷魚愛上長頸鹿 / 搬過來搬過去2 / 有你真好3 /
勇敢的一家人4 / 好忙好忙的聖誕節5 / 媽媽的驚喜之旅6

★高雄教育局喜閱網106年書單

　　猜猜看，一隻很矮很矮的鱷魚先生，要怎麼跟很高的長頸鹿小姐相處呢？看似天差地別的動物，從相識、相愛、到共組小家庭，會遇到那些困難，他們會如何攜手共創新的生活呢？只要真心誠意相愛，彼此包容關懷，再大的差異都能被接納。每一個故事細節都能教導孩子積極勇敢，欣賞別人和自己的不一樣。

親子田 010

132 種超簡單的親子畫畫 BOOK
초간단 엄마 일러스트 : 아이가 원하는 그림을 가장 쉽게 그려주는 방법

作 者	智慧場 Wisdom Factory ◎著、劉成鐘◎畫
譯 者	尹嘉玄
封 面 設 計	許貴華
內 文 排 版	菩薩蠻數位文化有限公司
行 銷 企 劃	蔡雨庭・黃安汝
出版一部總編輯	紀欣怡

出 版 者	采實文化事業股份有限公司
業 務 發 行	張世明・林踏欣・林坤蓉・王貞玉
國 際 版 權	施維真
印 務 採 購	曾玉霞
會 計 行 政	李韶婉・許俶瑀・張婕莛
法 律 顧 問	第一國際法律事務所　余淑杏律師
電 子 信 箱	acme@acmebook.com.tw
采 實 官 網	www.acmebook.com.tw
采 實 臉 書	www.facebook.com/acmebook01

I S B N	978-986-5683-31-3
定 價	250 元
初 版 一 刷	2014 年 12 月 11 日
劃 撥 帳 號	50148859
劃 撥 戶 名	采實文化事業股份有限公司
	104 台北市中山區南京東路二段 95 號 9 樓
	電話：(02)2511-9798
	傳真：(02)2571-3298

國家圖書館出版品預行編目資料

132 種超簡單的親子畫畫 BOOK / Wisdom Factory 著 ; 劉成鐘畫 . 尹嘉玄譯 -- 初版 . --
臺北市 : 采實文化 , 2014.12
144　面 ;　18*24 公分 . -- (親子田 ; 10)
ISBN 978-986-5683-31-3(平裝)
1. 插畫 2. 繪畫技法

947.45　　　　　　　　　　　　　　　　　　　　103022993

초간단 엄마 일러스트 : 아이가 원하는 그림을 가장 쉽게 그려주는 방법
Copyright ©2014 Wisdon Factory & Yoo Sung Jong
All rights reserved.
Original Korean edition published by Wisdon Garden
Chinese（complex）Translation rights arranged with Wisdon Garden
Chinese（complex）Translation Copyright ©2014 by ACME Publishing Co., Ltd
Through M.J Agency , in Taipei.